搞怪神童

莫札特

李寬宏　著

三民書局

獻給孩子們的禮物

世界上最幸福的孩子 ，是他們一出生就有機會接近故事書，想想看，那些書中的人物，不論古今中外都來到了眼前，與他們相識，不僅分享了各個人物生活中的點滴，孩子們的想像力也隨著書中的故事情節飛翔。

不論世界如何演變，科技如何發達，孩子一世幸福的起源，仍然來自於父母的影響，如果每一個孩子都能從小在父母親的懷抱中，傾聽故事，共享閱讀之樂，長大後養成了閱讀習慣，這將是一生中享用不盡的財富。

三民書局的劉振強董事長，想必也是一位深信讀書是人生最大財富的人，在讀書人口往下滑落的多元化時代，他仍然堅信讀書的重要，近年來，更不計成本，連續出版了特別為孩子們策劃的兒童文學叢書，從「文學家」、「藝術家」、「音樂家」、「影響世界的人」系列到「童話小天地」、「第一次」系列，至今已出版了近百本，這僅是由筆者主編出版的部分叢書而已，若包括其他兒童詩集及套書，三民書局已出版不下千百種的兒童讀物。

劉董事長也時常感念著，在他困苦貧窮的青少年時期，是書使他堅強向上，在社會普遍困苦，而生活簡陋的年代，也是書成了他最好的良伴，他希望在他的有生之年，分享這份資

產，讓下一代可以充分使用，讓親子共讀的親情，源遠流長。

「世紀人物 100」系列早就在他的關切中構思著，希望能出版孩子們喜歡而且一生難忘的好書。近年來筆者放下一切寫作，接下這份主編重任，並結合海內外有心兒童文學的作者共同為下一代效力，正是感動於劉董事長致力文化大業的真誠之心，更欣喜許多志同道合的朋友，能與我一起為孩了們寫書。

「世紀人物 100」系列規劃出版一百位人物故事，中外各占五十人，包括了在歷史上有關文學、藝術、人文、政治與科學等各行各業有貢獻的人物故事，邀請國內外兒童文學領域專業的學者、作家同心協力編寫，費時多年，分梯次出版。在越來越多元化的世界中，每個人都有各自的才華與潛力，每個朝代也都有其可歌可泣的故事，但是在故事背後所具有的一個共同點，就是每個傳主在困苦中不屈不撓，令人難忘的經歷，這些經歷經由各作者用心博覽有關資料，再三推敲求證，再以文學之筆，寫出了有趣而感人的故事。

西諺有云：「世界因有各式各樣不同的人群，才更加多采多姿。」這套書就是以「人」的故事為主旨，不刻意美化傳主，以每一位傳主的生活經歷為主軸，深入描寫他們成長的環境、家庭教育與童年生活，深入探索是什麼因素造成了他們與眾不同？是什麼力量驅動了他們鍥而不捨的毅力？以日常生活中的小故事，來描繪出這些人物，為什麼能使夢想成真。為了引起小讀者的興趣，特別著重在各傳主的童年生活描述，希望能引起共鳴。尤其在閱讀這些作品時，

能於心領神會中得到靈感。

　　和一般從外文翻譯出來的偉人傳記所不同的是，此套書的特色是，由熟悉兒童文學又關心教育的作者用心收集資料，用有趣的故事，融入知識，並以文學之筆，深入淺出寫出適合小朋友與大朋友閱讀的人物傳記。在探討每位人物的內在心理因素之餘，也希望讀者從閱讀中，能激勵出個人內在的潛力和夢想。我相信每個孩子在年少時都會發呆做夢，在他們發呆和做夢的同時，書是他們最私密的好友，在閱讀中，沒有批判和譏諷，卻可隨書中的主人翁，海闊天空一起遨遊，或狂想或計畫，而成為心靈知交，不僅留下年少時，從閱讀中得到的神交良伴（一個回憶），如果能兩代共讀，讀後一起討論，綿綿相傳，留下共同回憶，何嘗不是一幅幸福的親子圖？

　　2006 年，我們升格成為祖字輩，有一位朋友提了滿滿兩袋的童書相送，一袋給新科父母，一袋給我們。老友是美國國家科學院院士，曾擔任過全美閱讀評估諮議委員，也是一位慈愛的好爺爺，深信閱讀對人生的重要。他很感性的說：「不要以為娃娃聽不懂故事，我的孫兒們一出生就聽我們唸故事書，長大後不僅愛讀書而且想像力豐富，尤其是文字表達能力特別強。」我完全同意，並欣然接受那兩袋最珍貴的禮物。

　　因為我們同樣都是愛讀書、也深得讀書之樂的人。

謹以此套「世紀人物 100」叢書送給所有愛讀書的孩子和家庭，以及我們的孫兒——石開文，他們都是世界上最幸福的孩子，因為從小有書為伴，與愛同行。

親愛的小朋友和大朋友：

　　　　如果要票選最受歡迎的古典音樂家，莫札特大概會高票當選吧。貝多芬、布拉姆斯、蕭邦、巴哈這些大師當然都各自有死忠的粉絲，可是也很容易可以找到不喜歡他們音樂的聽眾。但是要找到一個不喜歡莫札特音樂的人好像很難，至少我從來沒遇見過。

　　為什麼會有這種現象？是不是因為莫札特的音樂清澄、明亮、純真、優美，所以能夠雅俗共賞，老少咸宜？無論你已經聽了五十年的古典音樂，或者從沒聽過古典音樂，都能欣然接受？

　　這種說法當然言之成理。不過，如果他的音樂特質僅止於此，接觸久了就會像是在聽音樂盒，令人覺得單薄、無聊，恐怕無法長期吸引資深的古典樂迷。

　　其實，莫札特的音樂表面上聽來似乎很單純，但是在簡約的音符底下，卻隱藏著深厚的情感。我想這才是它為什麼能讓我們一聽再聽，百聽不厭的真正原因吧。

　　一個很好的例子是他的「Ｃ大調鋼琴奏鳴曲」(K545)。莫札特雖然說它是「為初學者而寫的小鋼琴奏鳴曲」，很多小孩子只要學了幾年鋼琴就可以彈這首曲子，但是很多鋼琴家還是彈不好。只有真正的大師才能夠彈出第一樂章纖細而純真的喜悅，第二樂章帶有一點渴望的哀傷，和第三樂章生氣蓬勃的歡樂。難怪著名的鋼琴家舒納伯（Artur Schnabel，1882～1951 年）要說：「莫札特的鋼琴奏

鳴曲對小孩子太容易，對大人太難。」

還有，我們常常把莫札特的音樂和「喜悅」劃上等號。我也曾經有過這種迷思，如果你現在還是這麼想，請聽聽他的「a 小調鋼琴奏鳴曲」，或者歌劇「唐・喬萬尼」，或者綽號「不協合音 (Dissonance)」的「C 大調弦樂四重奏」，相信你會被音樂裡面的哀傷、陰暗和衝突所深深震撼！

莫札特的人就像他的音樂一樣，有許多面貌。他是一個獨步古今的音樂天才，卻也是一個入不敷出、到處借錢、有時還賴帳的理財白痴。他是個工作狂，但也愛打牌、打撞球、跳舞跳通宵。他對音樂前輩海頓必恭必敬，不但獻給海頓六首精心創作的弦樂四重奏，還寫了一篇正經八百、情義深重的獻詞。可是莫札特對他的堂妹芭索兒則瘋瘋癲癲，寫了好幾封無厘頭、鬼扯髒鬧的搞笑「情書」。

這本書的篇章有些講莫札特的掌故，有些討論他的音樂。篇章的排列雖然大概依照時間的順序，但是每個篇章都是獨立的故事，所以閱讀的方法很彈性，你可以從第一章，或最後一章，或中間任何一章開始讀。

每個篇章後面的註解包含了一些有趣的小故事或小知識，請不要錯過。當然，我也在註解裡面解釋了「奏鳴曲」、「協奏曲」、「對位法」、「平行五度」、「全音音階」等等嚇人的樂理名詞。我不敢說我解釋得多麼精彩，但是至少你讀了以後很可能會覺得「原來樂理也沒有那麼可怕嘛！」

我有一個小小的願望：希望這本書能帶給你一個新鮮的視野，從比較寬廣的角度看待莫札特這個人和他的音樂。

寫這本書時，我住在臺灣南部的一個小城，屋子裡整天響著莫札特的奏鳴曲、協奏曲、歌劇、交響曲、四重奏。雖然我已經把音量盡量調低，音樂偶爾還是會流洩出去，和鄰居的歌仔戲融合在一起，成為一種很奇妙的時空錯亂。我想，兩百多年前幾千哩外的維也納人在歌劇院裡聽莫札特的歌劇，應該就像我的鄰居守在收音機旁聽明華園的歌仔戲吧。

　　謝謝三民書局和簡宛老師給我撰寫莫札特的機會，和他們的每一次合作都是最愉快的經驗。也謝謝蔣淑茹老師的許多寶貴建議。

寫書的人

李寬宏

　　臺灣屏東人。曾經非常痛恨物理和數學，認為它們是除了牙醫以外，世界上最可怕的東西。後來遇到一些好老師，改變他的想法，也改變他的一生。他發現這些好老師有兩個共同的地方：1. 很少板書，更不會寫一大堆方程式嚇人。整堂課就是舉很多實例講觀念，而且講得超清楚；2. 鼓勵發問，再「愚蠢」的問題都回答得透徹明白。

　　臺灣清華大學核子工程學士，美國普度大學機械工程碩士、博士。在美國大公司工作二十年後，自行創業，從事工業產品的進出口。

　　喜歡物理、數學，也喜歡文學、音樂、舞蹈。現在正在學阿根廷探戈和巴哈的《十二平均律》。替三民書局寫過《愛唱歌的小蘑菇》、《兩千五百歲的酷老師》、《鈴，鈴，鈴，請讓路！》、《雙Q高手：孔子》以及《星際使者：伽利略》等書。

搞怪神童

莫札特

世紀人物 100

莫札特

1756～1791

1 序 曲

聽了莫札特，叫我第一名！

莫札特的音樂不但很好聽，據說還有特異功能。聽誰說的？除了我最愛耍寶的小女兒宜宜還有誰！

她小學四年級的時候，有天晚上我正在書房聽音樂，她走進來。

「爸比——，」

「宜宜，什麼事？」

「你有沒有莫札特的『D大調雙鋼琴奏鳴曲』*？」

我差點從椅子上跌下來。

她雖然已經學鋼琴和小提琴好多年，但從沒表現出對古典音樂有特別的熱愛，也從不和我討論音樂。事實上我們偶爾還會為了她練琴不夠勤勞（這是我的意見，她當然有不同的看法啦）而弄得不愉快。平常看她戴著耳

放大鏡

＊ **D 大調雙鋼琴奏鳴曲**　(Sonata in D for Two Pianos, K448) 寫於 1781 年，莫札特剛從故鄉薩爾茲堡搬到維也納不久。這首曲子是為他和他的女鋼琴學生約色花‧奧恩哈姆 (Josepha Auernhammer) 的演奏所寫。約色花愛上老師，故意在上課時穿得很清涼在莫札特面前晃來晃去。很不幸，她是個恐龍妹，所以莫札特對她完全不來電。

奏鳴曲　(Sonata) 一種重要的樂曲形式。它的歷史和理論很長也很枯燥，我們就不囉唆，只講莫札特時代奏鳴曲的要點就好：

　⑴奏鳴曲一定是器樂曲，沒有聲樂曲。所以有鋼琴奏鳴曲、小提琴奏鳴曲、大提琴奏鳴曲、長笛奏鳴曲等等，但是沒有男高音奏鳴曲，或女中音奏鳴曲。

　⑵奏鳴曲通常有三個樂章，這三個樂章的速度通常分別為快一慢一快。請注意，我一直強調「通常」。你不要故意找碴說：「莫札特的『G 大調四手聯彈鋼琴奏鳴曲』(K357) 只有兩個樂章。」或者說：「莫札特的『A 大調鋼琴奏鳴曲』(K331) 的第一樂章不是快板，而是行板。」至於為什麼速度要快一慢一快？這樣才有變化，不會太單調。就像看 007 電影，打鬥、追殺的快速場景完了以後，換成談情說愛的纏綿畫面，讓觀眾喘口氣。

　⑶奏鳴曲通常最多只用兩種樂器。比如說，鋼琴奏鳴曲只用一架鋼琴，小提琴奏鳴曲用一把小提琴和一架鋼琴，長笛奏鳴曲用一支長笛和一架鋼琴。

什麼是 K？　考試快到了，趕快 K 書。或者你上課遲到，作業不交，被老師 K 得滿頭包。這些當然都是 K 的標準用法。不過，K 還有別的意思。

　在書本、CD 封套和音樂會節目單上的莫札特作品名稱後面通常會跟著一個神祕的數目字。這個數字的前面有時是個 K，如 K448，有時是 KV，如 KV331。這到底是怎麼回事？

機，跟著音樂點頭如搗蒜，我知道她絕對不是在聽莫札特，而比較可能是在聽嗆紅辣椒或瑪丹娜。

今晚她吃錯什麼藥，居然想聽莫札特？難不成多年的「音樂養成教育」終於開花結果？

我從書架取出 CD，壓抑住心中的興奮，假裝若無其事的問她：「妳喜歡這首曲子？」

她兩手一攤，聳聳肩，說：

K 代表科歇爾（Ludwig von Köchel，1800～1877 年），是一位奧地利的植物學家和礦物學家，也是個超級莫札特音樂迷。他把莫札特所有的作品，按照寫作次序編成目錄。所以 K1，莫札特的處女作，是他在五歲時為大鍵琴所寫的「G 大調小步舞曲」；而 K626，他最後一部作品，則是去世前沒寫完的「安魂曲」。

KV 是德文「Köchel-Verzeichnis」的縮寫，意思為科歇爾索引。有人用 K，有人用 KV，都可以。

這樣的編號，對識別莫札特的作品幫助很大。比如說，如果我問你：「喜歡莫札特的 C 大調鋼琴奏鳴曲嗎？」你一定會反問我：「你是指哪一首？」因為莫札特總共寫了四首 C 大調鋼琴奏鳴曲。這時我就要抓耳撓腮解釋：「是 Do---Mi-Sol-Si・DoReDo- 的那首啦。」你露出恍然大悟的表情：「喔，你是說 K545 啊？」你看，這個 K 有多好用！

「我根本不熟悉這支曲子。」

「那妳怎麼曉得要聽它呢？」

「我的老師建議我們聽的。」

「妳的音樂老師教學很認真，還會教妳們聽莫札特的『Ｄ大調雙鋼琴奏鳴曲』。」

她連忙糾正我：「不是音樂老師，是數學老師。」

這下子我的興趣來了：「妳們上數學課還討論莫札特的音樂？妳這數學老師學問很不錯，哪天我去拜訪他。莫札特是很喜歡數學沒錯，小時候把家裡的牆壁、地板、家具用粉筆寫滿了數目字。不過說到音樂的數學性，我覺得巴哈比較……」

我在講話的時候，宜宜一直用一種看到異形的眼光看著我。最先我不以為意，認為那是小女孩仰慕父親見多識廣的眼光，所以滔滔不絕蓋得更起勁。

最後，她實在忍無可忍，只

好打斷我的話：「爸比，不是啦，今天上數學課時，老師宣布說明天要考試。他又說，根據最新的研究結果，聽了這個曲子會很快變聰明，我希望讓自己變聰明一點，考試會考得比較好。」

原來如此。

莫札特的音樂這下子變成應付考試的大補帖，一聽見效。這是一輩子從沒上過學的莫札特做夢也沒想到的。

我當時有一句話到了嘴邊，但是不想掃她的興，所以硬生生咬住舌頭沒說：「妳不覺得如果把聽音樂的時間拿來 K 書，對考試會更有幫助？」

莫札特的音樂很好聽沒錯，但大概不會教你解聯立方程式，或證明畢氏定理。那麼，數學老師的「聽莫札特的音樂會使人變聰明」的理論又是從何而來？

都是專家惹的禍。1993 年，

權威的科學雜誌《自然》刊登了一篇由三位學者所寫的論文，宣稱根據他們對大學生所作的心理實驗，聆聽莫札特的「D大調雙鋼琴奏鳴曲」十分鐘，可以把智商暫時提高8到9分。

這篇文章一出來，嘩！不得了，媒體爭相報導，於是「莫札特效應」變成時髦名詞，大家都認為聽莫札特的音樂會使人變聰明。

有個老美腦筋動得飛快，很快成立一家公司，把「莫札特效應」申請為註冊商標，然後推出一系列的古典音樂CD和錄音帶，有些號稱可以幫助「深度休息和恢復活力」，有些可以提高「智慧和學習能力」，有些則對「創造力和想像力」有神效，著實狠賺了一筆。

逛CD店的時候，你會看到各式各樣「莫札特效應」的CD。有

的針對大人，有的針對小孩，有的針對剛出生的嬰兒，有的針對還沒出生的胎兒。仔細看看，內容並沒什麼大不同，只是大人版本的封套比較傳統，小孩版本的封套畫得五顏六色，比較活潑而已。

有些CD則「海納百川」，一口咬定貝多芬、蕭邦、舒伯特、巴哈、海頓等等的音樂也都具有「莫札特效應」，通通一網打盡，無一倖免。美國喬治亞州的州長更誇張，他在每年州政府預算中特別撥出美金十萬五千元（約合新臺幣三百四十萬），給每個初生嬰兒買古典音樂CD或錄音帶。

物極必反，有些科學家在1999年對「莫札特效應」提出質疑，他們所作的實驗顯示，聆聽音樂並不會影響智商。這個挑戰逼得當年在《自然》雜誌發表

「莫札特效應」文章的三位作者之一出來澄清，說他們從沒宣稱莫札特的音樂會提高智商。

到底聽莫札特的音樂（或者古典音樂）會不會變聰明？我的看法是，不管是莫札特的音樂或蔡依林的音樂，不管是古典音樂或流行音樂，只要好聽就好，管它會不會讓我們變聰明。至少，音樂不會使人變笨──除非我們把音量開得太大聲。

還有，到今天為止，我一直沒有勇氣問宜宜：「妳那天的數學考試考得怎麼樣？」

2　超厲害的小鬼

　　爸爸*正在教姐姐彈大鍵琴，三歲的小莫札特靜靜的站在旁邊看。

　　爸爸說:「娜內兒*，這段三度和聲*的音樂是在表現一種很優雅的感覺。妳現在把眼睛閉起來，想像春天的花朵在微風中輕輕的擺盪，然後把那種感覺彈出來。」

　　娜內兒眼睛閉起來，很專心的彈了一遍，爸爸說:「很好，比剛才好多了。注意要用圓滑奏，把它彈得像在唱歌一樣。」

　　在一旁的小莫札特突然開口說:「我聽不出姐姐的歌在唱什麼。」娜內兒轉頭瞪了弟弟一眼，罵他:「噓！你懂什麼！再囉唆就把你趕走！」弟弟被姐姐一罵，覺得很委屈，頭垂了下去，眼眶都

紅了。

　　爸爸趕快摸摸小莫札特的頭安慰他：「沃夫岡＊，你說得很好。」然後又拍拍娜內兒的肩膀：「娜內兒，弟弟說得對，妳的旋律不清楚，那是因為妳彈三度和聲的時候，兩個手指用一樣的力道。這一段音樂的旋律在高音部，所以妳彈的時候，高音那個手指要用比較大的力量才行。」

＊莫札特的爸爸李奧波德 （Leopold Mozart，1719～1787 年）是一位傑出的小提琴家和作曲家，也是薩爾茲堡宮廷的宮廷樂長。在莫札特出生那一年（1756 年），他出版了一本關於小提琴演奏技巧的重要著作《小提琴基本演奏法》(Versuch einer gründlichen Violinschule)。

＊**娜內兒**　(Nannerl) 是莫札特的姐姐瑪麗亞安娜 （Maria Anna Mozart，1751～1829 年）的暱稱。她也是一位很卓越的鍵盤演奏家。

＊用彈鋼琴做例子，Do 和 Mi 一起彈是個三度和聲，因為 Mi 是從 Do 算起第三個音，我們說它們之間的音高差了三度。同理，Re 和 Fa，Mi 和 Sol，Fa 和 La，Sol 和 Si，La 和 Do，Si 和 Re 都是三度和聲。

＊莫札特的全名是沃夫岡・阿瑪迪斯・莫札特 (Wolfgang Amadeus Mozart)，「莫札特」其實是他的姓，「沃夫岡」才是他的名。

　　說著，爸爸在琴鍵上示範了一次，娜內兒跟著彈了一次，效果真的好多了。現在旋律很清楚的浮現出來，加上和聲的襯托，整首曲子變得很動聽。娜內兒很高興，從琴椅上跳下來，抱住小莫札特說：「謝謝你，沃夫岡！」

　　「姐姐，妳還氣我嗎？」

　　「當然不，我剛才不應該對你鬼叫，對不起啦！」說著開始不停的親弟弟的額頭、眼睛、鼻子、臉頰、下巴。「唭、唭、唭……唭、唭、唭……」

　　小莫札特癢了，咯咯笑個不停，用力掙開姐姐的懷抱，抱怨說：「哎呀，妳看，我的臉都是妳的口水啦！」

　　爸爸說：「好了，好了，別瘋了。娜內兒，今天的琴課上到這裡，明天我們再繼續。」

　　小莫札特一把抓住爸爸的手，說：「爸爸，我也想學大鍵

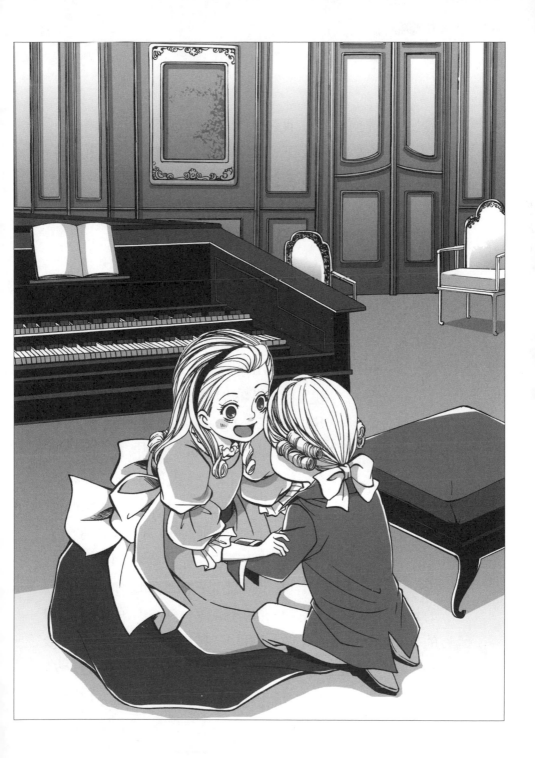

琴，請你教我！」

爸爸蹲下來，看著小莫札特的眼睛，微笑的說:「沃夫岡，你還太小，等你大一點爸爸一定教你。好不好？」

小莫札特高興的點點頭。

等爸爸和姐姐走了，小莫札特爬上琴椅，學姐姐的樣子開始彈起琴來。他記得姐姐彈的旋律是「Sol — La Si Mi ……」。

好，現在開始找這些音的三度和聲。Sol的三度和聲是Fa嗎？他用右手的食指彈Sol，然後同時用左手的食指彈Fa。天啊，那是什麼聲音，難聽死了！所以Sol的三度和聲不是Fa。那麼是Mi嗎？

右手彈Sol，左手彈Mi，啊哈，找到了！這就是姐姐剛剛彈的那個和聲，真好聽啊！所以Sol的三度和聲是Mi。那麼La的三度和聲又是什麼呢？照著剛才的方法，小莫札特找到La的三度和聲

是 Fa ， Si 的三度和聲是 Sol ， Mi 的三度和聲是 Do 。（你的答案是不是和他的一樣呢？）

小莫札特非常專心，一直在大鍵琴上玩找三度和聲的遊戲，直到媽媽在廚房叫說:「沃夫岡，吃飯了!」才發現，哇塞，肚子餓死了！

小莫札特的音感真不是蓋的。有一次他和家人到一個農場玩，剛好有隻豬尖叫了一聲:「咿——」他馬上大喊:「Sol升半音!」農場主人有大鍵琴，馬上彈 Sol升半音，果然就是豬叫的音高。

這不算什麼，還有更厲害的。他爸爸有兩個朋友，溫策爾和沙赫特內爾，常到他們家和他爸爸一起演奏弦樂三重奏＊。有一天，小莫札特對沙赫特內爾

放大鏡

＊他們總共用了三把弦樂器（兩把小提琴和一把中提琴），所以叫弦樂三重奏。

說:「叔叔，你的琴高了八分之一個音。」沙赫特內爾起初不相信，後來再仔細調音，發現果然高了八分之一音。

你可能心裡在嘀咕：這有什麼了不起，值得這樣大驚小怪？我們唱歌時，碰到升半音或降半音都要小心翼翼，怕唱走音，對不對？也就是說，對於我們一般人來說，能聽出個升降半音就很不錯了，但是莫札特卻能聽到八分之一音那麼細微的差異。

有一次，溫策爾寫了幾首弦樂三重奏，和沙赫特內爾興沖沖趕到莫札特家演奏。說好由溫策爾拉第一小提琴，沙赫特內爾拉第二小提琴，爸爸拉中提琴。

小莫札特很興奮，拿了一把小提琴對他爸爸說:「爸爸，我可以拉第二小提琴。」

爸爸說:「沃夫岡，你還沒學小提琴，不會拉。」

小莫札特不聽，開始要賴：「我會拉！我會拉！第二小提琴很簡單，不需要學，我會拉！」

爸爸生氣了，罵他：「沃夫岡，閉嘴！不准胡鬧！」

小莫札特被爸爸一凶，嚇得哭起來。沙赫特內爾不忍心，勸爸爸說：「李奧波德，你看他哭得多可憐，就讓他試試吧！」

於是爸爸拿了一份第二小提琴的譜給小莫札特，說：「好，你坐在邊邊和我們一起拉，但是要拉得很輕，不然你會吵到沙赫特內爾叔叔。」

演奏開始了，起初沙赫特內爾還規規矩矩演奏他的部分，但是看到小莫札特拉得人模人樣，他很好奇到底這個小鬼是不是真的那麼行。於是他故意停下來，結果發現小莫札特拉得有板有眼，一個音也不差。

爸爸也發現了，在曲子結束

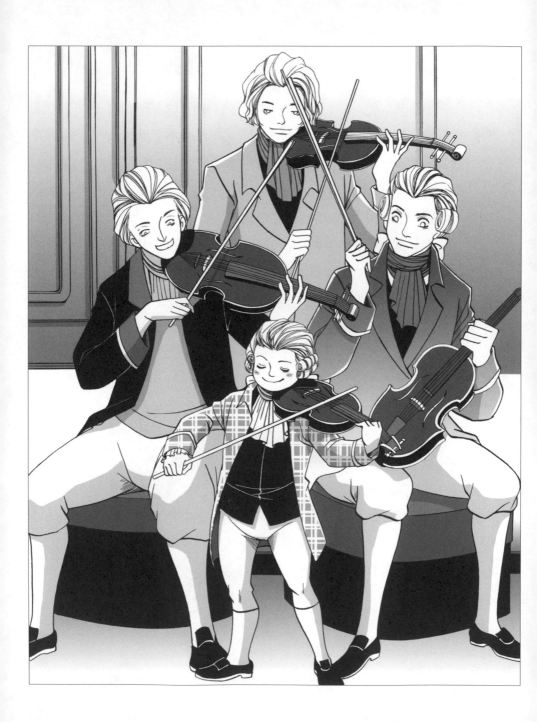

後，他緊緊擁著小莫札特，眼眶都是淚水，一面喃喃的說，「沃夫岡，你真是個天才！你真是個天才！」

這時小莫札特酷酷的對他老爸說:「爸爸，我說第二小提琴不難，不需要學，你都不聽！」

莫札特五歲生日的前一天，爸爸叫他:「沃夫岡，來，爸爸教你彈大鍵琴。」

過了不久，莫札特就寫了「G大調小步舞曲」(K1)，這是他生平的第一部作品，所以編號為K1。五歲小孩子能寫出小步舞曲，超厲害吧！

3 公主，嫁給我吧！

　　莫札特一家在 1762 年 9 月 18 日坐馬車離開薩爾茲堡，然後在巴艘換乘郵船順多瑙河而下。到了林茲，莫札特舉行生平第一場公開音樂會。聽眾裡面有兩位伯爵，他們對舞臺上那個六歲小男孩的神技佩服得五體投地，於是趕回維也納，把在音樂會的見聞繪聲繪影向親友描述，連瑪莉亞‧特立莎女王都聽到神童的傳聞。

　　幾天後，莫札特一家抵達維也納的碼頭。海關人員開始盤問他們來維也納的目的，要住在哪裡，準備住幾天等等，煩死人了！好不容易問完問題，又開始檢查行李。莫札特看著他家的十幾個箱子，心想：「等檢查完，天都黑了！」於是拿出小提琴，開始

演奏。

正忙著翻箱倒篋的海關人員以為來了一個小提琴大師，抬頭一看，嚇了一大跳。

「小朋友，你幾歲？」他問莫札特。

「六歲。」莫札特說。

「你拉的是什麼曲子？」他又問。

「我自己作的小步舞曲。」莫札特回答。

海關人員說：「你這樣小小年紀，既能作曲，又把小提琴拉得這麼好，真是個了不起的神童！歡迎光臨維也納，祝你們玩得愉快！」

說著，行李也不檢查了，客客氣氣的請莫札特一家人通關。

全維也納都在等待來自薩爾茲堡的神童，無論走到哪裡，大家都和他們熱烈打招呼。 10月13日瑪莉亞・特立莎女王召莫札特

一家人進熊布侖宮表演。「熊布侖」在德語是「美麗之泉」的意思。

在皇宮裡李奧波德、娜內兒、莫札特先演奏三重奏，由莫札特拉小提琴，李奧波德拉中提琴，娜內兒彈大鍵琴。再來是娜內兒和莫札特的大鍵琴四手聯彈。最後，由莫札特表演大鍵琴奏鳴曲。每曲結束，女王都熱烈拍手，不停的喊說：「真好，好極了！」莫札特的獨奏更是讓女王興奮得手都拍紅了。

女王問莫札特：「剛剛那首奏鳴曲，你如果不看琴鍵，能演奏嗎？」

莫札特大聲回答：「能！」

女王於是叫人拿了一塊紅布把琴鍵蓋起來，莫札特的手放在紅布底下，把剛才的曲子一音不漏，又彈了一遍。

女王太高興了，笑瞇瞇的對

莫札特招手說:「孩子，你過來！」

　　莫札特因為剛在女王面前秀了他的琴技，心情樂到最高點。他飛快衝到女王面前，「咻！」的一聲跳到女王的膝上，然後抱著女王的脖子就開始猛親。

　　李奧波德被兒子這個冒昧的舉動嚇死了，一面低聲斥責莫札特:「沃夫岡！不得無禮，快下來！」一面向女王鞠躬賠罪:「陛下，請原諒小兒無禮。」

　　女王笑嘻嘻的抱著莫札特，摸摸他的頭對李奧波德說:「不要緊，李奧波德。你這兒子太神奇、太可愛了。我自己有十六個小孩，我把沃夫岡也當成我的小孩！」

　　莫札特爬下女王的膝蓋，飛快的奔向他媽媽。沒想到皇宮地板太滑，一個不小心，跌倒了。

　　站在女王旁邊七歲的瑪莉・安特內特公主輕輕走過來，扶起

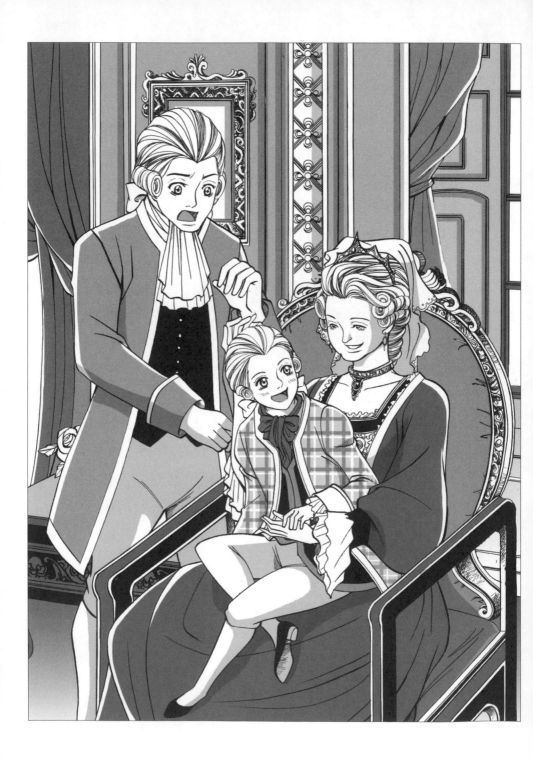

莫札特，問說：「你有沒有受傷？」

六歲的莫札特很感動，說：「我沒受傷，謝謝妳！妳真好，長大後嫁給我好嗎？」

公主說：「這個我要想想看。不過你現在要不要和我到花園玩捉迷藏？」

她後來嫁給法國的路易十六國王，在法國大革命時被送上斷頭臺*。

熊布侖宮的演出過後，維也納的貴族變成莫札特和娜內兒的

放大鏡

＊有一種傳說，法國大革命前夕，經濟敗壞，民不聊生，官員向當時的皇后瑪莉‧安特內特報告，說農民沒飯吃，快餓死了。據說瑪莉‧安特內特若無其事的說：「他們可以吃蛋糕啊！」(Let them eat cake!)

這個故事有一個中國版本。晉惠帝司馬衷（259～306年）是個爛皇帝，把國家治理得一塌糊塗，很多老百姓沒飯吃，活活餓死。官員向他報告這件事情，他露出百思不解的表情說：「他們為什麼不吃碎肉粥呢？」（何不食肉糜？）

經過歷史學家考證，瑪莉‧安特內特其實並沒說過「Let them eat cake!」這句話，所以她是被冤枉了；不過，根據《晉書‧孝惠帝紀》的記載，晉惠帝倒的的確確說了那句千古名言。

超級粉絲，紛紛邀請他們去表演。這些音樂會都有酬勞，李奧波德樂得多賺點錢，所以安排演出的次數是越多越好。

李奧波德看出市場的潛力，於是帶領著全家，從 1763 年 6 月到 1766 年 11 月，總共三年半的時間在歐洲巡迴演出。他們到過法國、英國、阿姆斯特丹、布魯塞爾、法蘭克福。每到一個地方，他們會先在皇宮表演，然後接受貴族的邀請到家中舉行私人音樂會。如果這樣賺的錢還是不夠開銷，李奧波德就安排對大眾開放的公開演奏會。不管是私人或公開的演奏會，每一場的時間從一個半小時到三小時，一天表演兩場。

李奧波德當然很以他的兩個小孩為榮，特別是莫札特這個神童兒子更是讓他非常得意。可是讓兩個小孩子在三年半那麼長的

時間裡，四處奔波演出，而且每
天工作時間那麼長，我覺得他有
剝削童工的嫌疑哩！

熱情的巴黎，
無情的巴黎

　　1763 年 11 月 8 日，李奧波德一家人抵達巴黎。

　　那時候的巴黎已經是歐洲的時尚中心，小莫札特和姐姐娜內兒看到大街上來來往往、打扮時髦的女人，兩個人都覺得非常新奇。

　　「娜內兒，快來看！那個女人的帽子像不像個鳥窩？等下小鳥可以停在上面下蛋！哈哈哈！」小莫札特興奮的指著一個女人說。

　　娜內兒說:「是啊，是啊！你看她旁邊那個老太婆，臉上塗得紅紅綠綠，有點恐怖喔！」

　　媽媽帶著姐弟倆逛街的時候，李奧波德則到處拜會重要人物，為兩個小孩的表演鋪路。經過朋友的介紹，他認識了已經旅

居巴黎十五年的格利姆男爵。

當時格利姆是一位著名的文學評論家，在巴黎文壇非常活躍。他成了莫札特一家最要好的朋友和最得力的公關，替沃夫岡和娜內兒安排公演和到凡爾賽宮的御前演出。

格利姆發行的《文藝通訊》以手抄本的形式流通全歐洲，訂閱者多為當時的菁英分子。他在1763 年 12 月 1 日的《文藝通訊》上大力讚揚莫札特和他姐姐：

> 薩爾茲堡的宮廷樂長帶著他的兩個小孩剛抵達巴黎。他十一歲的女兒把大鍵琴彈得出神入化，能完美無瑕的演奏又長又難的樂曲。而她明年二月才滿七歲的弟弟更是神奇，你一定要親眼看見，親耳聽到，才會相信這個奇蹟。

他把莫札特的生日搞錯了，莫札特出生於 1756 年 1 月 27 日，在那時都已經快滿八歲了。但這不是格利姆的錯——莫札特的老爸喜歡把兒子的年齡說小一點，好讓莫札特更像一個神童中的神童。

格利姆的公關顯然作得很成功，莫札特和娜內兒的音樂會每場爆滿，巴黎人被這兩個神童迷死了，特別是當莫札特表演他的拿手絕技，把琴鍵用布蓋住，然後一個音不差的彈出整首奏鳴曲時，聽眾簡直樂翻天了。他們用力拍手，拚命叫好。兩個小孩感受到巴黎人的熱情，表演後都笑容滿面，一面用最優雅的姿勢向聽眾行禮，一面用法語說：「謝謝！謝謝！」

1763 年的聖誕前夕，法國國王路易十五和皇后邀請莫札特一家到凡爾賽宮作客兩星期，並且

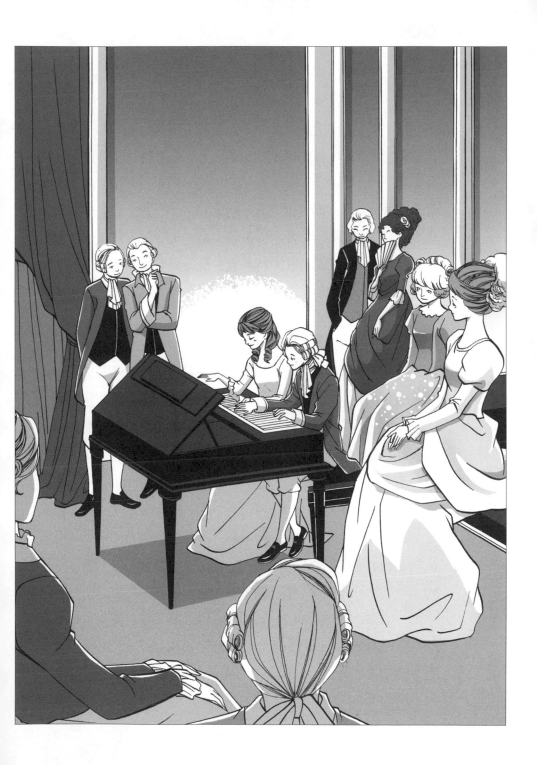

請他們在元旦那天共進晚餐。吃飯時李奧波德和小莫札特在皇后身旁，娜內兒和她媽媽則在國王旁邊。皇后很親切，一直和小莫札特講話，並從餐桌上把菜盤遞給他。小莫札特表現得像個小紳士，和皇后有說有笑，還一直親吻皇后的手。

晚飯後，莫札特和姐姐應邀在國王和皇后面前表演。國王和皇后對這兩個神童的才藝讚賞不已，送了他們一大堆禮物和一千兩百里弗赫（法國古錢幣名）的酬勞──這是前所未有的大紅包。在當時，八英兩的金子等於七百四十個里弗赫的價值。照現在金子的市價，一千兩百里弗赫約等於三十四萬新臺幣。

莫札特一家在巴黎停留了五個月，然後出發往倫敦，繼續他們的歐洲之旅。1766年，在結束歐洲之旅，經過瑞士回到薩爾茲

堡之前，他們又到巴黎停留了兩個月。

1778 年 3 月 23 日，二十二歲的莫札特在媽媽陪同下第三次抵達巴黎。巴黎是歐洲的音樂重鎮，李奧波德希望莫札特能在這裡大展宏圖。

李奧波德很關心兒子，一直從薩爾茲堡寫信來，叫莫札特要積極攀交一些以前認識的權貴，重溫十幾年前的友誼，但是，從莫札特給他老爸的信，我們可以看到事情並沒有想像的那麼順利：

您叫我去拜訪伯爵，想辦法和他重敘舊情，但這是不可能的。到他那裡走路太遠，而且道路泥濘不堪，巴黎到處都髒得無法形容。坐馬車的話，每天就要花四、五個里弗赫。再說，去了也是白去。他只是表

面上應付一下，然後就把我打發走。巴黎人已經不像十五年前那麼彬彬有禮，他們變得粗鄙自大，非常討厭。

莫札特當年的恩人——格利姆男爵已經不像十五年前那麼親切，不過還是把莫札特推薦給沙伯特公爵夫人，看看能不能得到她的賞識。

巴黎的春天，氣溫還是很低。莫札特依照約定的時間去拜訪公爵夫人，管家把他安排在一間連壁爐都沒有的冰冷大房間等待。枯等了半小時之後，公爵夫人終於出現。

「莫札特先生，歡迎！」公爵夫人說。

「公爵夫人，很高興再見到您！您還是和十五年前一樣年輕、美麗。」莫札特雖然一肚子氣，但還是說得很客氣。其實他

真正想說的是：「妳這個老妖怪，擺什麼臭架子！老子都快凍死了！」

公爵夫人把莫札特的客套話當真，高興得不得了，笑得像一隻老母雞：「咯咯咯，莫札特先生，你真會說話。」說著指著房間的一個角落：「來，這邊就有一架鋼琴，請你表演幾曲。」

「呃，公爵夫人，我很樂意效勞，但是，呃，我手指都，呃，凍僵了。能不能換個，呃，有暖氣的房間？」

公爵夫人皮笑肉不笑的說：「是呀，莫札特先生，你說得很有道理。」

但是她並沒有換房間，反而坐下來，開始畫素描。不久進來一堆人，圍著公爵夫人坐下，看她畫畫。

整整一小時，沒有人說話，一片死寂。房間的門和窗戶都開

著，寒風一陣陣灌進來。莫札特不僅手冷、腳冷、身體冷，他的頭也開始痛。

莫札特實在無聊透頂，只好開始彈琴。這架鋼琴很爛，手指又硬，所以彈得並不好。這倒不要緊，因為根本沒有人在聽。那群人只專心看公爵夫人畫圖，連眼皮都沒抬一下。莫札特其實是在彈琴給桌子、椅子、牆壁聽。

就在那一刻，在那冰冷的房間裡，莫札特終於意識到十五年前的光環已經消失，他長大了，再也不是個「神童」！

莫札特在巴黎期間，他老爸一直寫信來疲勞轟炸，要他：「一切以法國人的品味為主。你如果寫了什麼作品要發表，記得把它寫得又簡單又通俗，讓業餘者都能瞭解。」

莫札特雖然有時會和他老爸抬槓，不過這些話倒是聽進去

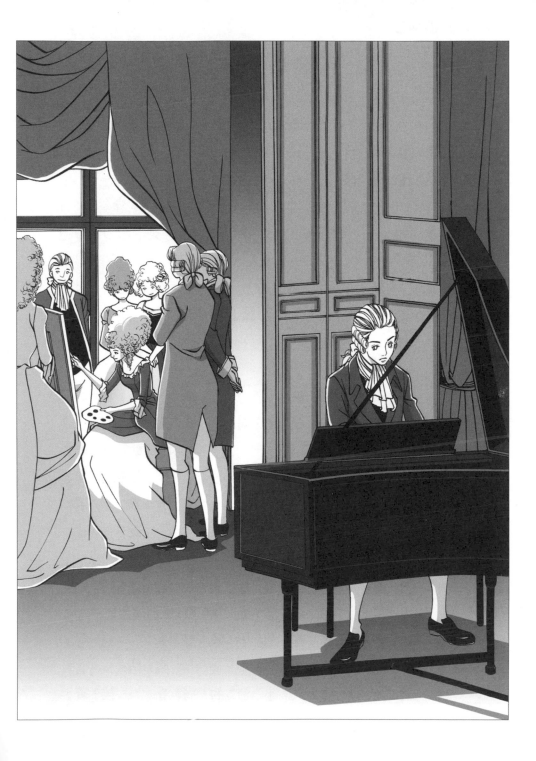

了。他知道聽眾會喜歡什麼樣的音樂，作曲的時候就盡量給聽眾那種音樂。

他接受委託，為音樂會季而寫的「D大調第31號交響曲」(K297)，又稱「巴黎交響曲」，初次公演非常成功。莫札特在給他父親的信上這樣描述初演的情形：

演出開始了，在第一樂章的第一個快板中間，我知道有一個樂段聽眾一定會喜歡。果真，到了那個樂段，聽眾聽得如醉如痴，而且拚命鼓掌。因此在第一樂章結束時，我把這個樂段又重複了一次。

還有，我留意到，在這裡的交響曲第三樂章快板開始時，通常都是整個樂隊齊奏。我卻故意只用兩隻小提琴開始，它們先演奏八小節的弱音，接著

演奏強音。果然如我所預期的，在演奏弱音樂段時，聽眾對旁邊閒嗑牙的人說：「噓！」叫他們閉嘴；而聽眾一聽到強音的樂段時，立刻開始拍手。

莫札特和媽媽在巴黎住的地方很小，擺不下鋼琴。莫札特每天需要出外作曲和練琴，留下媽媽一個人在家。屋子裡很陰暗，整天看不到太陽，像一個牢房。媽媽心情非常鬱悶，常常在昏暗的燭光下打毛線，消磨時間。

就像一株長久不見天日、長久沒有呼吸新鮮空氣的植物，媽媽終於病了。她發燒、頭痛。醫生來幫媽媽放了血，病情似乎有點好轉。但是過了幾天，她又開始發燒，還加上拉肚子和全身發抖。醫生來了好幾次，什麼藥都試過了，還是無效。最後，醫生對莫札特搖搖頭。媽媽在 1778 年

7月3日深夜去世。

莫札特在極度悲痛中寫下「a小調鋼琴奏鳴曲」(K310)。我們常說莫札特的音樂明亮、優美、充滿了純真的喜悅，這種說法大體不錯。在他一生的六百二十六首作品中，只有三十多首是小調，而小調的樂曲總是給人哀傷的感覺。「a小調鋼琴奏鳴曲」就是這樣的一部作品*。

一方面因為自責，一方面怕挨罵，莫札特不敢馬上告訴他父親媽媽去世的噩耗。他先寫信給

放大鏡

＊「a小調鋼琴奏鳴曲」一開始，焦灼、痛哭的a小調旋律把我們推入遼闊而黑暗的荒原。無處不在的衝突和不諧和音，像莫札特心中的劇痛，巨大、深沉、永無止境。

F大調的第二樂章，哭泣暫時停止，如歌的旋律悠緩的流著，撫慰受傷的心靈。有時，像晴空飄過一片烏雲，悲戚的心情幽靈般再現。但是安詳的旋律最後還是會回來，用柔和的光暈，試圖染亮無邊的黑暗。

第三樂章又回到a小調，而且任性的對明亮的第二樂章說：「不！我要留在黑暗裡。」於是，急躁不安的旋律，帶著我們義無反顧的奔向哀傷的結尾。

薩爾茲堡修道院院長布林格，請他勸慰李奧波德。同時，莫札特寫信給他老爸，騙他說媽媽病重。隔了差不多一個星期，等到李奧波德有足夠的心理準備，莫札特才告訴他實情。

莫札特在巴黎雖然接了一些委託的案子，但是卻一直沒找到一個穩定而高薪的工作。他認為大多數的法國人並不懂得欣賞他的才華。在 1778 年 7 月 31 日給李奧波德的信上，他說:「這些法國白痴以為我還是七歲，因為他們看過我在那時的表演。他們把我當成一隻菜鳥對待，只有真正內行的人才懂得欣賞我。」

同時，莫札特和格利姆的關係越來越壞，兩人時常爭吵。格利姆寫信給李奧波德抱怨莫札特交際手腕太差，無法在巴黎飛黃騰達。格利姆在信上說:「為了他好，我寧願他只有一半的才華，

可是有雙倍的人情世故。」

莫札特也有一肚子火，他在1778年9月11日寫信告訴爸爸說：「格利姆先生曉得怎麼幫忙小孩，但是不知道如何幫助大人。」

十五天後，莫札特永遠離開巴黎這個傷心地。走時還欠格利姆十五個金路易，相當於現在的二十四萬新臺幣。

5

變！變！變！

　　1778 年莫札特在巴黎時，常常聽到街上的小孩子在唱一首兒歌，我把歌詞寫在底下。你也許還不懂法文，不要緊，只要把第一行注意看一下，心中有個印象就可以，因為它不但是這首童謠的名字，也是莫札特一首很著名的鋼琴曲的名字。

Ah ! vous dirai-je, Maman,

ce qui cause mon tourment

Papa veut que je demande

de la soupe et de la viande...

Moi, je dis que les bonbons

valent mieux que les mignons.

把歌詞譯成中文就是這樣：

　　啊！媽媽，讓我告訴妳，

什麼事情讓我心煩。
爸爸叫我一定要
吃肉和喝湯。
但是我不愛牛排，
只喜歡吃糖糖。

從來沒聽過這首歌對不對？其實這首歌你非常熟悉，而且我知道你唱得非常好。我把頭兩行旋律寫出來，看你認不認得？

Do Do Sol Sol La La Sol—
Fa Fa Mi Mi Re Re Do—

你答對了！是「一閃一閃亮晶晶」沒錯。那麼為什麼法國的「啊！媽媽，讓我告訴妳」會變成我們的「一閃一閃亮晶晶」呢？因為我們的歌詞譯自英文的版本「Twinkle, Twinkle, Little Star」，而英文的歌詞是英國女詩人珍‧泰勒和她姐姐安在 1806 年根據法國

曲調所寫。

　　所以，在英國或美國，這首
歌是這樣唱的，請你也試著用英
文歌詞唱唱看：

Do　Do　Sol　Sol　La　La　Sol—
一　　閃　　一　　閃　　亮　　晶　　晶
Twin-kle, twin- kle, lit-　tle　star

Fa　Fa　Mi　Mi　Re　Re　Do—
滿　天　都　是　小　星　星
How I　　won-der　what you　are!

Sol　Sol　Fa　Fa　Mi　Mi　Re—
掛　在　天　上　放　光　明
Up　a-　bove the world　so　high

Sol　Sol　Fa　Fa　Mi　Mi　Re—
好　像　許　多　小　眼　睛
like　a　dia-mond in　the　sky

Do　Do　Sol　Sol　La　La　Sol—
一　閃　一　閃　亮　晶　晶
Twin-kle, twin- kle, lit- 　tle　star

Fa　Fa　Mi　Mi　Re　Re　Do—
滿　天　都　是　小　星　星
How I　won-der　what you　are!

　　莫札特從巴黎回到奧地利以後，這首兒歌的旋律老是在腦中盤旋，於是以它為基礎，寫下了超有名、超好聽的「小星星變奏曲」(K265)。

　　所謂「變奏曲」，就是用一條旋律為基礎（音樂術語叫「主題」），把它做各式各樣的變化，但是不管怎麼變，你還是能夠感覺原來主題的樣子。就像一個媽媽生了幾個小孩，這些小孩有高有矮、有胖有瘦、有黑有白，和媽媽長得並不完全相同，可是你仔細看，每個小孩都有媽

媽的影子。

這樣說有點空泛，我們就拿莫札特的「小星星變奏曲」裡面的一些變奏做例子來說明。

「小星星變奏曲」的主題當然是法國童謠「啊！媽媽，讓我告訴妳」，莫札特為它總共寫了十二個變奏。

第一變奏：主題每一個音被細分成四個音，成為：

主題：Do　　　　　Do　　　　　Sol
變奏：ReDoSiDo　　SiDoSiDo　　LaSol#FaSol

請注意看，變奏雖然看起來好像很複雜，可是每四個音裡面都會有主題的音，這個主題的音，就是「媽媽的影子」。

第三變奏：主題每一個音被細分成三個音。
第五變奏：主題的節奏改變了，

由原來四平八穩的
1　2　1　2　　　　變成
1、2　1、2

在這裡，「、」是表示停半拍，「2」底下畫線表示原來的四分音符（一拍）只剩下八分音符（半拍）。

第八變奏：歌曲由大調轉入小調，原來歡暢明亮的氣氛，變得有點哀傷。

莫札特寫了許多動聽的歌曲，「小星星變奏曲」是其中很著名的一首。有人說，莫札特寫這首曲子是給他的鋼琴學生當練習曲用的，因此曲子當中有不少音階、琶音等訓練彈琴技巧的樂段。但是大概他越寫越高興，到後來根本忘了這是為學生而寫的曲子，所以把一大堆艱深的技巧

都放進去了。

　　「小星星變奏曲」不容易彈，但非常好聽。尤其第十二變奏，左手和右手快速的十六分音符鋪天蓋地席捲而來，像一波一波綿綿不絕的巨浪，把你捲入音波的海洋，讓你迷失、窒息、淹沒，一直等到樂曲終了，心情還是翻滾起伏，無法平息。

6

教堂祕曲

「爸爸！聽說這裡的西斯汀教堂有一首神祕的曲子？」十四歲的莫札特問李奧波德。

他們父子倆於 1769 年年底離開薩爾茲堡，旅行差不多四個月後，在 1770 年 4 月 11 日清晨抵達義大利的羅馬。

李奧波德想了一下，說:「星期天就是復活節，所以這禮拜是神聖週。對了，今天是星期三！我們動作快一點，如果趕得上西斯汀教堂的晨禱，就能聽到那首曲子。」

「到底是什麼曲子，有什麼好神祕兮兮的？」莫札特問道。

李奧波德故意吊兒子胃口：

「嘿嘿，等下你就知道了。不過我可以先告訴你一件事：這首曲子的樂譜是個大祕密，除了西斯

汀教堂唱詩班的團員，從來沒有人看過。」

「為什麼？」

「因為教宗規定樂譜不准外流，違者重處！」

「只是一份樂譜罷了，有什麼好賤的？」莫札特很不服氣。

莫札特在問的曲子是義大利音樂家阿雷格里所作的「求主垂憐」。這首曲子每年只演唱兩次：在神聖週*的星期三和星期五，於西斯汀教堂的晨禱時各演唱一次。不但如此，樂譜不准外流，違者重罰。為了保密，唱詩班的團員練習時，只能看到他自己那個聲部的樂譜，無法看到總譜。

李奧波德和莫札特氣喘吁吁的趕到西斯汀教堂，剛好趕上晨

*神聖週　指復活節前的星期日到復活節前的星期六，共七天。

禱。唱詩班開始唱「求主垂憐」時，莫札特全神貫注，專心聆聽。

「求主垂憐」是一首無伴奏的九聲部合唱曲，由兩個合唱團（一個為五聲部，另一個為四聲部）同時演唱。歌詞來自《聖經‧詩篇》第五十一篇：

神啊！求祢按祢的慈愛憐恤我，
按祢豐盛的慈悲塗抹我的過犯。
求祢掩面不看我的罪，
塗抹我一切的罪孽。
求祢為我造清潔的心，
使我裡面重新有正直的靈。

回到旅館，莫札特一語不發，坐在書桌前振筆疾書，把剛才聽到的九聲部合唱曲的樂譜寫出來＊。

「爸爸，請您看看我這樂譜背得怎麼樣?」寫完後，莫札特把樂譜拿給老爸看。

李奧波德接過樂譜一看，眼睛瞪得像兩個雞蛋那麼大:「天啊，沃夫岡!你的音感和記憶力實在太神奇了!我看不出有什麼地方不對。」

「因為曲子很長，將近十二分鐘，我想再去聽一次星期五的演唱，確定沒漏掉什麼。」莫札特說。

到了星期五，莫札特把樂譜藏在帽子裡，又回到西斯汀教堂。

當唱詩班開始演唱「求主垂

放大鏡
＊六十年後，二十一歲的孟德爾頌（Felix Mendelssohn，1809～1847年）也完成同樣的「不可能的任務」——憑記憶寫出「求主垂憐」的總譜。孟德爾頌也是個音樂神童，九歲就登臺演奏鋼琴。他多才多藝，不但是個優秀的鋼琴家，也是個傑出的作曲家、指揮、小提琴家、管風琴家、畫家和文學家。

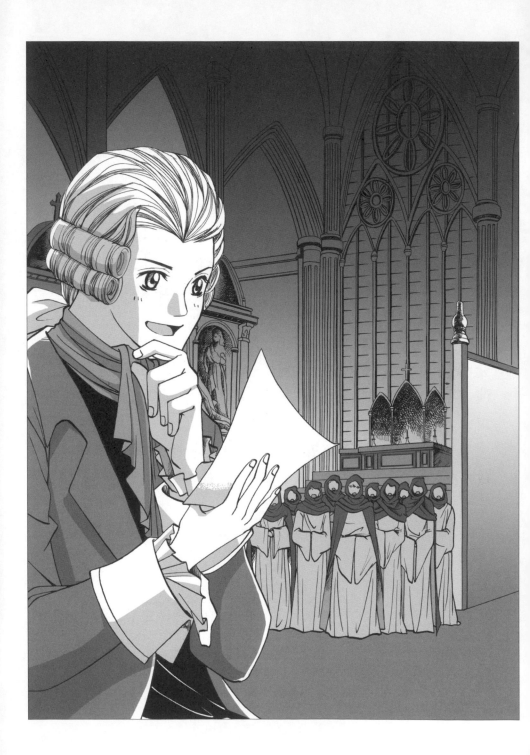

憐」時，他把譜從帽子裡面拿出來，偷偷的對照。結果發現除了一、兩個小地方之外，他全都記對了。

這麼好的公關題材，李奧波德當然絕不放過。他到處宣傳兒子有多厲害，搞得全羅馬城沸沸揚揚，都知道有一個奧地利來的十四歲小男孩，把「求主垂憐」的樂譜用記憶力「偷」出去了。

教宗克雷門特十四也聽到這個傳聞。他很開通，並沒有生氣，反而在心裡想：「有這麼神奇的小孩？哪天倒要見見他。」於是在 1770 年 7 月 8 日召見莫札特，冊封他為金馬刺騎士。所以在以後的作品上面，莫札特有時會署名為「騎士」。

同年夏天，李奧波德和莫札特到達波隆納。莫札特由父親領著，拜訪著名的音樂家馬提尼，

向他學習對位法＊的作曲方法。

「你知道對位法作曲的主要困難在哪裡嗎，沃夫岡？」馬提尼問莫札特。

「教授，我知道。和聲法作曲時只有一條旋律，要把它寫得優雅動聽都已經很難了，對位法作曲時有很多條旋律，要把每一條旋律都寫好當然更難。不僅如此，這些旋律雖然每條都是獨立的，但是合起來時的效果又要好

放大鏡

＊平常我們聽的流行歌和許多古典音樂都是用和聲學 (Harmony) 的方法作曲。這種曲子只有一條主旋律，和聲的功用在襯托這條主旋律。這種音樂稱為主調音樂 (Homophony)。

相反的，用對位法作的曲子會有兩條、三條、四條、五條，甚至更多的旋律同時在進行。這種音樂稱為複調音樂 (Polyphony)。

如果你會彈鋼琴，請試著左手彈「兩隻老虎」，同時，右手彈「生日快樂」。彈成功了？恭喜你！你剛剛彈了一條二聲部的對位法曲子，或二聲部的複調音樂。縱使只是兩支很簡單的曲子，但是把它們一起彈也是很難，對不對？

將來你如果有機會彈奏（或者欣賞）巴哈的「十二平均率」(The Well-Tempered Clavier)，你會發現許多三聲部和四聲部的曲子。而在那些曲子裡面，每一聲部都比「兩隻老虎」或「生日快樂」要困難許多。

聽。」

　「說得很好，沃夫岡。來，我們現在開始做練習。」

　莫札特的學習進步神速，兩個月後已經能用對位法創造出五聲部的複調音樂。馬提尼很高興，推薦他加入波隆納愛樂學會。經過嚴格的考試，學會於1770年10月10日正式接納莫札特為有史以來最年輕的會員。學會規定要年滿二十歲才能入會，那年，莫札特才十四歲。

7 八哥愛唱歌

　　你養寵物嗎？你養的是貓？狗？金絲雀？八哥？還是馬？

　　這些，莫札特全都養過。他在維也納的家不夠大，所以把馬寄養在市郊的馬廄裡，每當作曲碰到瓶頸，就會到郊外騎馬找尋靈感。

　　1784 年，維也納的春天帶點寒意，太陽剛升起，薄霧還沒完全消散，偶爾一兩聲「吱」、「吱吱」的鳥鳴讓森林更顯得幽靜。

　　莫札特騎著馬悠悠的走著，整個人陷入沉思。他的大頭微微向前傾，兩個圓鼓鼓的眼睛盯著馬頭，心裡不停的在構思一條旋律。

Mi — Fa — LaSol — Sol —

不好！太沉悶了，不夠輕快！

MiFaSolSol DoSiSiDo DoReMiFa Mi —

也不好！像是在拉肚子，劈哩啪啦，稀哩呼嚕，扯個沒完沒了！再想想看……

MiFaSol — Sol — Sol — Do — Si — Si — Do
— Do — ReMiFaReMi ——

嘿，好像還不錯！再哼一遍。

MiFaSol — Sol — Sol — Do — Si — Si — Do
— Do — ReMiFaReMi ——

啊，這就對了！只要再加幾個裝飾音，整條旋律就會更俏皮可愛。

莫札特心中的一塊大石頭終於放下，嘴角慢慢露出笑意。真棒！苦思了兩天，把頭都快想爆

了，終於有了結果。今天可要好好犒賞一下自己，下午先到城裡打撞球，晚上再帶老婆去跳舞。

這條旋律就是「第17號G大調鋼琴協奏曲＊」(K453)第三樂章的主題。它不但輕快活潑，而且優雅流暢，你只要聽過一次，保證琅琅上口，整天哼個不停，把旁邊的人煩個半死。

過了幾天，莫札特到維也納市中心閒逛。

「莫札特先生，早安！」寵物店的老闆和他打招呼。

放大鏡

＊**協奏曲** (Concerto) 是一種重要的樂曲形式，莫札特時代的協奏曲有幾個特點：

(1)樂曲由一種獨奏樂器和管弦樂團一起演奏。比方說，鋼琴協奏曲由獨奏的鋼琴和管弦樂團一起演奏，小提琴協奏曲則由獨奏的小提琴和管弦樂團一起演奏等等。在樂曲當中，獨奏的樂器和管弦樂團一樣重要，沒有主從之分，它們有時對抗，有時合作。

(2)通常有三個樂章，每個樂章的速度通常為「快—慢—快」。

通常在第一樂章快結束時會有一個華采樂段 (Cadenza)，這時整個管弦樂團停下來，由獨奏者盡情炫耀他的技巧。華采樂段的音樂有時由作曲者事先寫好，有時作曲者不寫，由獨奏者即興演奏。

「早安，卡爾，你看起來氣色很好。」

「謝謝，要不要看看我們今天來了什麼新客人？」

「好哇，」說著莫札特走進店裡。「喔，是一隻八哥啊！」

八哥在籠子裡跳個不停，褐黑色的羽毛布滿白色的斑點，小小尖尖的嘴上正咬著一隻蟲子。

「是啊，昨天剛到的。牠很聰明喔，你等一下仔細聽聽牠的叫聲。」

八哥吃完蟲子，開始唱歌。莫札特仔細一聽，哇塞！牠居然唱起兩部合唱！

「哈哈哈！太神奇了，牠居然會唱雙重唱！」

「沒錯，」老闆笑瞇瞇的說，「八哥有兩條聲帶，所以能夠同時唱兩條旋律。」

「喂，八哥鳥，你會唱這首歌嗎？」莫札特用口哨吹出前幾天

新創作出來的鋼琴協奏曲主題：

MiFaSol — Sol — Sol — Do — Si — Si — Do —
Do — ReMiFaReMi ——

　　八哥鳥停止歌唱，眼睛看著籠子外那個吹口哨的大頭，一點動靜也沒有。於是莫札特把旋律又吹了一遍，八哥還是不吭聲。
　　莫札特有點急了：「哎呀，你這個小傻瓜，我的歌不會比你的歌難啊！」
　　老闆說：「莫札特先生，不要急，牠需要一點時間學習。」
　　「好，那我就把牠買下。」
　　當天，他在記帳本上寫下：

　　1784 年 5 月 27 日八哥鳥三十四克羅采＊。

＊克羅采 (Kreuzer) 為古奧地利錢幣。

「第 17 號 G 大調鋼琴協奏曲」的公演訂在 6 月 13 日，只剩下半個月，莫札特身兼指揮和鋼琴獨奏，需要加緊練習。他整天不是在鋼琴上敲敲打打，就是坐在書桌前埋頭看總譜*，嘴裡不停的哼著歌。

有一天深夜，莫札特正在讀譜，忽然聽到一個熟悉的旋律：

MiFaSol — Sol — Sol — Do — Si — Si — #Do
— #Do — ReMiFaReMi ——

放大鏡　　＊**總譜**　(score) 是整個樂團所有樂器的樂譜，指揮所看的就是總譜。如果你拉小提琴或者吹長笛，所看的譜只有一行；如果你彈鋼琴，所看的譜會有兩行（左手和右手各一行）；如果你是樂團指揮，所看的總譜會多達十幾行，因為鋼琴，第一小提琴，第二小提琴，中提琴，大提琴，低音大提琴，長笛，短笛，單簧管，雙簧管，巴松管，小喇叭，伸縮喇叭，法國號，和敲擊樂器要演奏的音符全部在你的譜裡。

　　所以一個樂團指揮真的要「一目十行」，才能在適當的時候用眼神和手勢告訴團員說「這邊法國號吹小聲一點，第一小提琴和中提琴現在進來，定音鼓準備，大家速度放慢，要演奏得非常柔和」等等。

再仔細一聽，原來是八哥在唱第三樂章的主題。他飛快的跑到鳥籠前面：「原來是你啊，小傻瓜！唱得很好，只是有兩個音太高了。」

說著莫札特用口哨把旋律吹了一遍，八哥又唱了一次，但是兩個 Do 還是高了半音。

莫札特說：「看來你認為那樣比較好聽，好吧，真有你的！」說著趕忙在記帳本的「1784 年 5 月 27 日八哥鳥三十四克羅采」條目下把八哥唱的歌寫下，並且在底下加了一個評語：「唱得好好聽！」

「第 17 號 G 大調鋼琴協奏曲」公演很成功，每個樂章完畢聽眾都大聲鼓掌叫好。他們特別喜歡輕快的第三樂章，有些傢伙居然搖頭晃腦跟著音樂哼起來。莫札特是指揮兼鋼琴獨奏，一方面很高興聽眾喜歡他的曲子，一方面又嫌他們太吵，很想走到臺

下，用樂譜輕輕敲他們的頭，叫他們不要太囂張。

三年後，八哥鳥不幸病死了，莫札特很傷心，特別為牠舉辦一個很隆重的葬禮＊，邀請一些好朋友盛裝參加。在葬禮上，莫札特朗誦了一首他自己寫的詩＊：

這裡躺著一個小傻瓜，
我可不能一天沒有牠。

放大鏡

＊比較起來，莫札特自己的葬禮就沒八哥鳥那麼風光。他在 1791 年 12 月 5 日凌晨一點鐘去世，享年 35 歲。葬禮於 12 月 6 日下午三點舉行，只有少數親友參加，莫札特的太太康司坦策不知道什麼原因居然沒來。因為天氣不好，送葬的親友在中途全部走光光。下葬時，墓穴旁邊沒有一個親友。

那時的皇帝約瑟夫二世（Joseph II，1741～1790 年）為了鼓勵節儉和改善公共衛生，頒布一條法令，規定平民死後，遺體要放進能夠重複使用的出租棺木運往公墓。在那裡，遺體被放進集體墓穴裡，並灑上石灰。等到墓穴裡放滿屍體，就掩埋起來，沒有單獨的墓碑記載死者姓名。因此到今天為止，我們還是不知道莫札特到底葬在哪裡。

＊他真的寫了這首詩，不是我掰的。

不久前才活蹦亂跳，
現在居然就死翹翹。

我最親愛的小朋友，
很可惜沒能享長壽。

叫我想起來，
心裡超悲哀。

請大家同聲一哭，
牠和我情同手足。

有時牠樂不可支，
有時像個小白痴。

但是牠一點也不壞，
永遠是我的小乖乖。

只要有牠在，
大家笑開懷。

如今牠平安抵達天堂，

一定在猛誇我有多棒。

我可一點也不領情，
因為牠走得太絕情。

你看我押韻天下第一，
牠居然狠心把我拋棄。

搞笑音樂

　　莫札特的音樂才華當然是天下第一，糟糕的是，他也知道自己是天下第一、無人能及，所以跩得不得了了！

　　為了要取笑一些二流的作曲家和演奏家，莫札特寫了一首由兩隻法國號和弦樂演奏的「音樂笑話」(K522)來模仿他們會犯的錯誤。這個曲子的名字讓人覺得聽了以後一定會笑得眼淚直噴，叫爹喊娘，捧著肚子在地上打滾，如果你這樣想，可就大錯特錯囉！

　　事實上，聽莫札特這首曲子時，還真的要很仔細，不然，很容易就會漏掉莫札特認為我們應該哈哈大笑的精彩片段呢！

　　第一樂章是節奏鮮明的快板，雖然沒有電音那麼火辣，主

題的發展*也有點單薄，但在18世紀，應該可以當成不錯的舞曲。這個樂章裡面並沒有人做鬼臉，也沒有人因為踩到香蕉皮而滑倒，所以你可以先不必展開笑容。

第二樂章的小步舞曲才進行不久，兩隻法國號就凸槌吹走音，那聲音真刺耳，害得你趕快把耳朵摀起來。哈哈哈，這就是了，看來莫札特的笑話開始發功。再來是啥？

在第三樂章裡小提琴把如歌的慢板拉得如泣如訴，你也聽得如痴如醉。樂曲快結束時，整個樂團靜下來，讓小提琴獨奏。只聽它越飆越高，越飆越高，高到讓你透不過氣來，高到讓你的心快從嘴巴裡跳出來！

正在這個最緊要的關頭——走音了！你的心也從九重天跌下來。天哪！那個小提琴手真爛

啊！

終於曲子快結束了，看看這些二流的音樂家還要擺什麼烏龍？

第四樂章的急板生猛有力，法國號和小、中、大提琴全都卯足了勁，把你搞得熱血沸騰，也把樂曲推向高潮。等到結局終於到來，咦，那是什麼東西啊？你等到的不是一個愉快、圓滿、叫

放大鏡

＊**主題** (Theme) 是一個樂曲或樂段裡面最重要的旋律，通常在樂曲或樂段開始時出現。寫得好的主題一聽難忘，而且會成為跨國界的流行。比如說：我們在幼稚園唱的「青天高高」其實是德國作曲家貝多芬（Ludwig van Beethoven，1770～1827年）「d 小調第九交響曲」（別名「合唱交響曲」）第四樂章的主題；我們在小學唱的「慈母吟」其實是德國作曲家布拉姆斯（Johannes Brahms，1833～1897 年）「大學慶典序曲」(Academic Festival Overture) 的主題；我們在中學唱的「念故鄉」其實是捷克作曲家德弗乍克（Antonin Leopold Dvorak，1841～1904 年）「e 小調第九交響曲」（別名「新世界交響曲」）第二樂章的主題。

主題的發展 (Development) 就是把主題的音符拿來重組，或者改變節奏、和聲等等，使音樂聽起來更豐富。打個比方，如果主題是一團麵粉，主題的發展就是把這團麵粉拿來搓圓、搥扁、拉長、撕裂成麵疙瘩、或者切成麵條，反正用你最高超的技術，做出最好吃的麵食。

人神清氣爽的三和弦＊，而是一團雜亂無章的大噪音，好像整個樂團所有的樂器突然一起拉肚子，雖然聞不到臭味，但聽起來實在有夠噁心。

很多人說，莫札特在用這首六重奏＊向那些沒水準的音樂家嗆聲:「喂，你們這些傢伙實在太遜了，法國號吹不好，小提琴也拉不好，作曲更是一級爛，連最起碼的和聲學都不懂！」

但是因為這首曲子是在莫札特的八哥鳥死後幾天完成的，因此有人說，法國號和小提琴的走音，其實是在學那個可愛的小傻瓜呢！

有一些學者乾脆把樂譜找出來研讀。一看，哎呀，不得了，第四樂章最後那個像拉稀的大雜音，其實是到了20世紀才流行的複調性和聲，莫札特居然在兩百多年前就給用上了。你看，法國

號在 F 大調，第一小提琴在 G 大調，第二小提琴在 A 大調，中提琴在降 E 大調，這樣子就像是把臭豆腐、巧克力蛋糕、榴槤、豬大腸煮成一鍋，難怪效果那麼恐怖！

不僅如此，學者還發現莫札特在這首樂曲中用了平行五度＊

放大鏡

＊三和弦　(triad) 是由兩個三度音程組成的和弦。如 Do-Mi-Sol， Re-Fa-La，Fa-La-Do 等。

音程 (interval) 為兩個樂音之間音高的距離。如 Do 到 Re 為二度音程，因為 Re 是 Do 開始算起的第二個音；Do 到 Mi 為三度音程，因為 Mi 是 Do 開始算起的第三個音；同理，Mi 到 Sol 也是三度音程。所以 Do-Mi-Sol 三個音組成一個三和弦。

又，兩個或兩個以上的音同時發聲叫做和弦 (chord)。

＊這首曲子用了兩把法國號，兩把小提琴，一把中提琴，一把低音大提琴，總共六把樂器，所以叫六重奏 (sextet)。

＊我們一起來合唱「我家門前有小河」，你唱高音部，我唱低音部，我的音永遠低你五度。現在把我們的合唱寫出來：

你：Do SiLa Sol Sol La Do Sol-

我：Fa MiRe Do Do Re Fa Do-

（你的 Do 比中央 C 高八度）

嘿，我們剛犯了 18 世紀作曲上的大忌：平行五度 (parallel fifth) 的和聲進行。

和全音音階＊。這些技巧和複調性和聲一樣，在18世紀都是作曲的大忌，大家避之唯恐不及，只有蹩腳的菜鳥作曲家才會不小心犯錯而用上。沒想到，到了20世紀，這些當年的禁忌反而成了時髦的象徵，許多現代作曲家都把它們看成家常便飯＊。

　　我知道你的心裡這時有個大問號：聽人家說莫札特很貪玩，愛搞笑，而且像小孩子一樣，喜歡講和排泄有關的髒話，怎麼才寫了這麼一個「高深莫測」，需要一大堆解釋才聽得懂的「音樂笑話」？難道他沒有比較「大眾化」的幽默作品嗎？

　　當然有啊，而且很勁爆！他有一首編號 K231 的聲樂卡農＊，德文名字叫「Lech mich im Arsch」，譯成中文是「舔我的屁股眼」。詳細的歌詞內容，呃，這個我們就暫時不討論，將來如果你有機

會學德文，應該會有比較深刻的了解。

寫完 K231，莫札特意猶未盡，再來一首火力更強的 K233「Leck mir den Arsch fein rein」，中文譯名是「把我的屁股眼舔得清潔溜溜」，歌詞內容從略，原因同上。

放大鏡

＊一個全音包含兩個半音。Do 到 Re 是個全音，因為包含 Do 到 #Do 和 #Do 到 Re 兩個半音。同理，Sol 到 La 也是個全音，因為包含 Sol 到 #Sol 和 #Sol 到 La 兩個半音。

全音音階 (Whole-tone Scale) 裡面，任何相鄰兩個音的音程都是全音。Do Re Mi #Fa #Sol #La Do 是個全音音階。我們平常熟悉的 Do Re Mi Fa Sol La Si Do 不是全音音階，因為 Mi 和 Fa 之間，還有 Si 和 Do 之間，是半音。

＊和聲學的課本把平行五度列為禁例，不過巴哈、貝多芬、蕭邦還是偶爾會用。到了 20 世紀的德布西（Claude Debussy，1862～1918 年）、拉威爾（Maurice Ravel，1875～1937 年），更是大用特用。

德布西是法國印象派作曲家，喜歡以全音音階描繪虛無飄渺的景象，像水面的倒影啦、午後的牧神啦、雨中的庭院等等。

現代法國作曲家米勞（Darius Milhaud，1892～1974 年）寫了許多複調性和聲的音樂。舉個例子，在他的「第一號鋼琴奏鳴曲」，右手在彈降 e 小調的旋律時，左手同時在彈 G 大調的伴奏。

＊在卡農 (Canon) 裡，一個聲部模仿另一個聲部，然後在不同時間進入。舉一個例子，你先唱「兩隻老虎，兩隻老虎」，等你唱到「跑得快」時，我才開始唱「兩隻老虎」，這就是一首卡農。

　　除了 K231 和 K233 ，他還有一首四聲部的聲樂卡農「晚安！你是一頭真正的公牛」(K561) ，所用的頑童語言也是非常鮮活。他在裡面先用拉丁文、法文、義大利文、德文、英文五種語言道「晚安」，然後開始胡鬧:「在你的床鋪拉屎拉到床鋪嘎吱嘎吱響，趕快好好睡覺，把你的屁股伸進嘴巴裡。」

　　在莫札特的傳記裡，莫札特的老爸李奧波德常被刻畫成一個刻板、嚴肅的父親，一天到晚寫信教訓兒子:交朋友要小心，用錢要節省，工作要努力，不要忘了父母的養育之恩等等，絕對不是個什麼和藹可親的人物。

　　沒想到他也有幽默感，會寫出一首「打獵交響曲」。在曲子裡有真正打獵的號角，用鼓聲模擬的槍聲，樂團團員的喊叫，還加上狗叫。

　　不但如此，李奧波德還寫了著名的「玩具交響曲」。你如果唱過:「真稀奇，真稀奇，咕咕，有隻玩具真稀奇」，就是它的第二樂章。這首曲子最好玩的地方是它只用了三樣正經的樂器：兩把小提琴加一把低音大提琴，其他都是玩具樂器，像玩具喇叭，玩具鼓，玩具鈴鐺，小三角鐵。除此之外，曲子裡面還有布穀叫，鵪鶉叫，小貓頭鷹叫，真是熱鬧滾滾，絕無冷場。

　　這對父子檔用音樂搞笑的本領還真不賴！

9 胡鬧一通

　　莫札特有個堂妹──瑪麗亞・安娜・德克拉・莫札特，是李奧波德弟弟的女兒。莫札特在 1777 年訪問爸爸老家奧格斯堡時，第一次和這個堂妹見面。

　　堂妹沒讀什麼書，對音樂也懂得不多，但是聰明、活潑，像莫札特一樣，喜歡瘋瘋癲癲，胡鬧一通。兩個小鬼「臭氣相投」，很快就打得火熱，有九封莫札特在 1777 到 1781 年之間寫給她的信流傳下來。堂妹的暱稱為芭索兒，所以這些信通稱為「芭索兒信函」。

　　這些信非常有名，因為它們不但俏皮、活潑、無厘頭，而且髒話連篇。為了維持莫札特的「形象」，這些信長久以來在德語國家都受到壓制。一直到 1938

78

年安德遜英譯的 《莫札特和家人書信集》 出版，才得以重見天日。

這些歷史學家的 「思想控制」 手法實在太假仙，也令人感冒。莫札特雖然是歷史上獨一無二的音樂天才，但也是個活蹦亂跳、有血有肉的頑童呀。何必把他塗脂抹粉，裝扮得像個聖人一樣呢？

還有，在信裡講髒話似乎是 18 世紀音樂家的通病，並不是莫札特的專利。海頓和貝多芬的信，甚至莫札特家人之間的通信，有時也會出現很 「生猛」 的字眼。

比如說，莫札特在一封給他老媽的信裡，就包含這麼一首打油詩：

昨天我們聽到一個放屁大王，
味道聞起來就像蜜糖，

聲音雖然不夠宏亮，
卻也是轟然巨響。

　　他老媽並不以為意，覺得這只不過是小孩子的胡鬧而已。

　　有一種說法，認為莫札特得了妥瑞症＊，所以喜歡講髒話和寫髒歌（請看第 8 章）。提出這個理論的是英國作曲家麥卡諾，他自己就是個妥瑞症患者。不過，到目前為止，醫學界對這個說法還沒有定論。

　　底下我們摘錄一封「芭索兒信函」，讓你欣賞這個搞怪神童的調皮搗蛋＊：

放大鏡

　　＊妥瑞症　是一種慢性神經異常的疾病，通常發病於兒童時期。它主要的症狀包括動作或言語的失控，如鼻子抽動、搖頭晃腦、發出尖叫聲和愛講髒話等等。

　　＊莫札特喜歡玩文字遊戲，在這封信裡，他用破折號作記號，向他的堂妹吹噓說：「你看我押韻的技巧有多棒！」然後就開始胡鬧：堂妹——糖妹，來信——挑釁，叔叔——輸輸，姑姑——咕咕等等。

1777 年 11 月 5 日

我親愛的堂妹 —— 糖妹：

妳寶貴的來信 —— 挑釁，已經平安到達我手裡，從信裡我知道我叔叔 —— 輸輸，姑姑 —— 咕咕，還有妳 —— 擬，都很好 —— 很老。今天我接到 —— 撞到，一封來自我老爸 —— 老大，的家書 —— 情書。我希望妳也已經收到 —— 搶到，我從曼海姆發出 —— 飛出，的信。現在來說些正事 —— 正是。

主教的中風 —— 中鋒，令我很傷心 —— 寬心，我希望他早日康復 —— 光復。妳宣稱、假裝、暗示、發誓、解釋、明說、渴望、希望、熱望、選擇、命令、指出、告知、通知我要把我的肖像快快 —— 壞壞，寄給妳。好吧，我要在妳鼻子上拉大便，讓它從妳下巴流下來。

喔！我的屁股好像著火了！

這到底怎麼回事啊！是肚子裡有東西要出來嗎？是的，是的，大便，就是你，我知道你，看過你，還嚐過你。這是什麼？天啊！我的耳朵，你在騙我嗎？不，這是真的。好個又長又哀傷的聲音啊！

我請求妳，為什麼不？我請求妳，我最親愛的堂妹，為什麼不？當妳寫信給慕尼黑的塔弗尼葉夫人時，請代我向兩位芙蕾欣格小姐問好。為什麼不行？真奇怪！為什麼不能向她們問好？還有，我要向約色華小姐道歉。就是年紀最輕的那位。為什麼不？為什麼我不能向她道歉？奇怪！既然我不懂為什麼不能向她道歉，我就要向她致上十二萬分的歉意。因為我答應她的奏鳴曲一直還沒寄給她，但是我會盡快寄給她。為什麼不呢？我不知道為什麼不行寄給她？

　　剛才我在房間裡面聞到一股臭味，媽媽問我說：「你是不是放了一個屁？」我說：「媽媽，我沒有。」真的，我百分之百確定。為了證明我的清白，我先把手指頭伸入屁股眼，然後再插進我的鼻孔。媽媽是對的！我吻妳一千次，並且，

　　　　　　　永遠是妳的小豬尾巴
　　沃夫岡・阿瑪迪斯・壞人尾巴
　　媽媽和我問候叔叔、孀孀好
　　再見了，小笨蛋！
　　真的，真的，真的，愛妳到死，
　　　　　　　如果我活得夠長
　　姆海曼，日 5 月 10 年 7771*

　　　　　*應該是「1777 年 10 月 5 日，曼海姆」，莫札特故意把它倒著寫。

10 哈「土」風

　　1683 年到 1697 年之間，奧地利和土耳其一直在打仗。最後土耳其戰敗，於 1699 年和奧地利在維也納簽訂卡洛維茲條約。為了慶祝和約的簽訂，土耳其的外交代表團把皇家禁衛軍的軍樂團帶到維也納表演，讓維也納人大開眼界，初次見識了土耳其的音樂。

　　從此以後，維也納人對這個當年死對頭所代表的異國風情很好奇，只要是和土耳其有關的東西都成為時尚的風潮。維也納興起了一股哈「土」風。

　　莫札特、海頓、貝多芬三位大師都住過維也納，受到哈「土」風的影響，也因此都寫過「土耳其」音樂*。

　　莫札特的歌劇「後宮誘逃」

(K384)就是一部典型的「土耳其」音樂。這部三幕喜劇非常輕鬆、搞笑，莫札特看準了當時維也納人的哈「土」熱潮，用音樂製造出土耳其風的異國情調。歌劇的首演很成功，也奠定莫札特在維也納的聲譽。

「後宮誘逃」不僅把故事場景設在土耳其，而且在歌劇中用大鼓、三角鐵、鈸、短笛等樂器，熱鬧滾滾的營造出土耳其禁衛軍軍樂隊的效果。

「後宮誘逃」的故事大意是說西班牙貴族貝爾蒙特的情人康

放大鏡 ───── ＊海頓的曾祖父死於 1683 年土耳其人入侵時，不過他好像不計前嫌，照樣在他「軍隊交響曲」(Symphony No. 100 in G, "Military") 的第二樂章，用「土耳其」音樂描述戰爭的場面。

1813 年 6 月 21 日，英軍在威靈頓公爵領導下，在西班牙的維多利亞之役大敗法國拿破崙。貝多芬特別寫了「威靈頓的勝利」(Wellington's Victory, Op. 91) 紀念這個戰役。在這首曲子當中，他也用「土耳其」音樂描寫英法兩軍的交鋒。

除此之外，貝多芬也有一首「土耳其進行曲」，它來自他寫的戲劇配樂「雅典的廢墟」(The Ruins of Athens, Op. 113)。

司坦策被海盜綁架到土耳其，然後又被土耳其總督色利姆因禁。貝爾蒙特為了營救心上人，和僕人佩德利羅冒險潛進總督後宮，展開英雄救美的行動。但當他們正要逃走時，卻被宮廷侍衛隊長歐斯明發現。土耳其總督寬大為懷，並沒有處罰他們，反而將他們釋放回國。

　　劇中又壞又笨的侍衛長歐斯明是個丑角，在抓住貝爾蒙特、康司坦策等人時所唱的詠嘆調「哈！我這下可抖了」，輕快逗趣，十足「幸災樂禍，小人得意」的嘴臉。你聽他「哈哈哈哈哈」「嘻嘻嘻嘻嘻」笑個不停，像個大白痴。這首詠嘆調的旋律有兩次下到低音譜表底線之下的Re。這個音比中央C差不多低兩個八度，是男低音所能唱的最低音極限，對演唱者為一極大的挑戰。

　　「後宮誘逃」由奧地利皇帝約瑟夫二世委託莫札特所創作，目的在鼓勵音樂家用母語德語寫歌劇，不要一窩蜂、趕流行，用當時「時髦」的義大利文。它首演於 1782 年 7 月 16 日，在維也納的皇宮劇院。皇帝在聽完首演之後雖然很喜歡，但是有點想雞蛋裡挑骨頭，就故意對莫札特說：「親愛的莫札特，你這歌劇很好，就是音符太多了一點。」

　　莫札特很自信的回答說：「陛下，我覺得音符的數目剛剛好，不多也不少。」

　　很多人知道莫札特的「土耳其進行曲」，但是可能不知道它其實是「A 大調鋼琴奏鳴曲」(K331)＊第三樂章。莫札特給它的標題並非「土耳其進行曲」，而是「土耳其風的迴旋曲」＊。如果你像我一樣，在聽這支曲子時，心中一定會浮起一個疑問：

放大鏡

＊莫札特的「A 大調鋼琴奏鳴曲」(K331) 是深受大家喜愛的曲子，原因不僅因為它活潑輕快的第三樂章「土耳其風的迴旋曲」，也因為它優美動聽的第一樂章。它的第一樂章很特別。首先，通常奏鳴曲的第一樂章都是快板 (Allegro)，但是 K331 的第一樂章卻是行板 (Andante)。其次，通常奏鳴曲的第一樂章都是奏鳴曲式 (Sonata Form)，但是 K331 的第一樂章卻是主題與變奏曲式 (Theme and Variation Form)。

K331 的第一樂章總共有六個變奏，其中有兩個變奏與即將到來的第二和第三樂章遙相呼應。

第一樂章的第四變奏用左右手交叉的技巧，在高音的地方彈出非常纖細、甜美的旋律。等你彈到第二樂章，當左手也跨過右手的時候，你一定會回想起第一樂章的這個變奏，臉上露出「啊哈！我們又見面了！」的笑容。

第一樂章第六變奏左手快速琶音所造成的敲擊樂器效果，以及「咚、咚、咚咚咚」的節奏，正是第三樂章的「土耳其」風。換句話說，莫札特就像一個優秀的小說家，在第一樂章已經為第三樂章埋下伏筆。我每次聽這個變奏，都會因為太佩服而全身起雞皮疙瘩，同時在心裡說：「莫札特小子，真有你的！」

第三樂章除了土耳其的異國風味，還有個有趣的地方。它號稱是個迴旋曲，但是第一主題只出現兩次，而第二主題，也就是「土耳其」節奏的那一段，反而出現三次。通常在傳統的迴旋曲中，第一主題會出現最多次。

奏鳴曲式 (Sonata Form) 通常用在奏鳴曲、協奏曲、交響曲的第一樂章，包含三個段落：⑴呈示部 (Exposition)：呈現第一主題和第二主題；⑵發展部 (Development)：把呈示部的兩個主題作各式各樣的變化；⑶再現部 (Recapitulation)：重複呈示部的兩個主題，很可能不是完完全全的重複，而會有一些變化。

奏鳴曲式其實和寫論說文的方法有點類似。一開始，你把你的主要論點簡單扼要的說出來（呈示部），然後你開始解釋、論辯、舉例、說明來支持你的論點（發展部），最後，你把你的論點再強調一遍（再現部）。

＊迴旋曲式　(Rondo Form) 通常用在奏鳴曲或協奏曲的最後樂章。它的形式為 A—B—A—C—A—D—A……，A 是第一主題，B 為第二主題，C 為第三主題，等等。也就是說，在「正統」的迴旋曲式，第一主題會一直回來，而其他的主題只出現一次就銷聲匿跡。

但是「土耳其風的迴旋曲」卻是 A—B—C—B—A—B，一點也不「正統」。奇怪的是，我們照樣聽得興高采烈！

「它到底『土耳其』在哪裡？」

關鍵在第二個樂段。當右手以八度和弦在彈奏旋律

Do Re Mi-
Do Re Mi Re Do Si La Si Do Re Si Sol
Do Re Mi-

時，左手正以快速的琶音造成敲擊樂器的效果。你如果仔細聽左手的節奏，你會聽到

咚　　咚　　咚咚咚
咚　　咚　　咚咚咚

正是土耳其軍樂的節奏。

莫札特的「A大調第五號小提琴協奏曲」(K219)的第三樂章有個響亮的段落，大提琴和低音大提琴用琴弓的背部敲擊琴弦（音樂術語叫弓背奏），造成敲擊樂器的效果，敲出「咚、咚、咚咚

咚」土耳其軍樂的節奏，因此這
首曲子也被稱為「土耳其協奏
曲」。

11 卡奴的老祖宗

莫札特是獨步古今的樂神，在世才短短三十五年，卻寫出六百二十六部光輝燦爛的作品——包括歌劇、交響曲、協奏曲、奏鳴曲、四重奏。任何一位音樂家，只要能寫出一兩部像他的作品，就足以留名千古。他的創造力，豐沛奔騰，如長江大河，令人敬畏讚嘆。可是他的理財能力卻糟糕得一塌糊塗，連三歲小孩子都不如。他窮到去世前幾年都是在舉債度日。

其實莫札特的收入並不少，以當時的生活水準，應該可以過很舒服的日子。但是他揮霍無度，不曉得量入為出，當然經濟情況要差。我們來看看他是怎麼花錢的：

莫札特喜歡賭牌、賭撞球，

可是賭技奇差，幾乎每賭必輸。為了讓撞球的球技突飛猛進，他特地花大錢買了一個撞球檯，好時常可以練球。

賭輸了，心情不好，怎麼排解？跳舞！他愛跳舞跳通宵，瘋狂的程度，時下泡夜店的辣妹帥哥根本不夠看。

他愛美酒、美食，更愛昂貴的手工鞋和名牌衣服，可說是當今高級餐廳的頭號老饕和精品店血拼族的教主。

為了要和王公貴族交往時有面子，他買了一輛馬車。這就像一個現在的公務員為了要攀結金融界的大亨，特地去買一輛勞斯萊斯。

作曲的工作壓力很大，怎麼辦？養一匹馬！

老婆身體不太舒服，怎麼辦？送溫泉區長住療養！

家裡東西太多，顯得有點

擠，怎麼辦？搬家！他在維也納的十年期間，總共搬了十一次家。

從以上的種種消費習慣，我想莫札特如果生在今日，一定會擁有三十張信用卡，而且張張刷爆！

1785 年 11 月 20 日，他寫信給樂譜出版商和作曲家弗藍茲‧安東‧霍夫邁司特：「請你幫忙，借我一點錢，因我有急需。」其實這一年他的收入為三千福洛林（古奧地利貨幣），是維也納中上家庭收入的兩倍。

1788 年到 1790 年，莫札特的年收入雖然沒有以前那麼多，但也有約一千五百福洛林，等於一般中上家庭的收入。以他的花錢方式，當然不夠用。於是他開始接二連三的向朋友借錢。

在這期間，他不只向一個人借錢。我們只摘錄他寫給米開

爾‧普赫柏格的求援信。普赫柏格是個富有的銀行家，也是莫札特的共濟會弟兄。

他寫貸款信的技巧不下於他作曲的才華。主要原則是貸款數目越大，信寫得越長——先是掏心掏肺哈拉一陣，表示你是我在這世界上最麻吉的人，所以才鼓起勇氣向你開口。接著打悲情牌：天啊！我老婆和小孩都在生病，在這命運的十字路口，如果你，我最信賴的摯友都拋棄我，我就死定了。最後打信心牌：我下星期或下月初就會有一筆進帳，到時一定連本帶利奉還。

我在讀這些信的時候，心情很矛盾。一開始覺得好玩，看他為了借錢而要一些小手段；後來覺得很難過，一個舉世無雙的大天才，為了不會理財，而把自己貶抑到那個地步，要用那麼卑微的態度去向朋友乞求。我只有一

個小小的願望：希望你我永遠、永遠都不需要寫一封這種信！

1788 年 6 月初
最親愛的弟兄：

你真誠的友誼和親如手足的愛，使我有勇氣向你求助。我還欠你八達可特（古奧地利貨幣），現在我不但無法還你這筆錢，因為對你無限的信任，使我有勇氣再請你資助一百福洛林。

1788 年 6 月 27 日
最敬愛的會友弟兄：

我沒有勇氣來到你的面前，因為我必須坦白告訴你，我沒辦法把你借我的錢很快還給你，請你耐心等我。天啊！我還有誰可以信賴？除了你，我最知心的朋友。如果你不方便幫我，可不可以透過別人籌些錢？我心裡非常痛苦，但是既然已經走到這樣悽

慘的地步，我必須借一筆數目比較大的錢，而且償還期還要久一點。

1788 年 7 月初
最親愛的朋友和會友弟兄：

　　我的情況非常困難，急需一筆錢。我以我們的友誼擔保，求你幫我這個忙，馬上借給我。

1790 年 3 月底或 4 月初
最親愛的朋友：

　　現在，我再次 —— 這是最後一次 —— 請你在這生死關頭，盡力幫助我。

1790 年 4 月 8 日

　　你不回我的信是對的，我麻煩你太多了。為了上帝的愛，可能的話，請多少盡量幫助我。

1791 年 4 月 13 日

最崇敬的朋友和弟兄：

　　如果你能借我二十福洛林，一星期後奉還，我會非常感激。

　1791 年 6 月 25 日
最親愛的朋友：

　　如果你能借我一點現金，讓我可以馬上寄給我太太，我將感激不盡。

　　莫札特病逝於 1791 年 12 月 5 日，享年三十五歲。由這封信可以看出他死前半年都還在借錢過日子。寫這封信時他太太康司坦策＊因為身體不舒服在維也納附近的巴登溫泉區療養。

　　奇怪的是，他老婆在他死後身體似乎越來越好，也沒再聽說有什麼病痛，一直活到八十歲，

＊康司坦策的堂弟就是寫「邀舞」出名的韋伯（Carl Maria von Weber，1786～1826 年）。

比她老公多活了四十四年。

康司坦策在守寡十八年後，再嫁給一個丹麥的外交官尼森。尼森是莫札特的超級粉絲，不但替莫札特寫了一本傳記，死後的墓碑上還刻著:「這裡躺的是莫札特遺孀的第二任丈夫」。

12 同行相親

我們常說：「同行相妒」，意思是說在同一個行業的人，因為互相競爭的緣故，很容易彼此看不順眼。放眼望去，不管是在音樂界，文學界，科學界，甚至檳榔攤或者珍珠奶茶店，有幾個人會說競爭者的好話？但是這句話對海頓和莫札特這兩個大師卻一點也不適用。

海頓大莫札特二十四歲，莫札特去世後他又活了十八年，算是個長壽的音樂家。海頓這個老大哥，對於莫札特這個小老弟的才華極為欣賞；而平常目中無人的莫札特，對海頓更是佩服得五體投地。

他們會這麼投緣，一方面固然是英雄惜英雄，另一方面應該是兩人都很有幽默感。莫札特的

搞笑功夫我們已經領教過了（請看第 8 、 9 章 ） ，外表溫文儒雅的海頓，開起玩笑來也是有一套。

當時的許多王公貴族喜歡附庸風雅聽音樂，但是又常在音樂會上呼呼大睡，根本不把作曲家和演奏者放在眼裡。海頓很火大，於是寫了「 G 大調第 94 號交響曲」修理他們。

這首交響曲的慢板樂章一開始，旋律非常輕柔優美：

Do、Do、Mi、Mi、Sol、Sol、Mi——
Fa、Fa、Re、Re、Si、Si、Sol——

這樣的音樂持續了好一會兒，白天打獵的疲倦悄悄爬上那些大腹便便的傢伙，苦撐了半天，眼皮終於慢慢垂下。於是有的鼾聲如雷，有的點頭如搗蒜，全場睡倒一大半。這時，一響如

雷的鼓聲，加上整個樂團全力奏出的超強音，把睡著的人猛然嚇醒！海頓看著他們驚慌失措的狼狽相，嘴角慢慢浮起一絲似有若無的微笑。因此，這首曲子得到一個綽號，叫做「驚愕交響曲」。

莫札特在 1781 年搬到維也納，認識了海頓，兩人因為互相欣賞而發展出深厚的友誼。他們有許多音樂界的共同朋友，也經常在弦樂四重奏樂團一起演奏。除此之外，他們也幾乎同時加入了維也納的共濟會。

莫札特很少對當時的音樂家有什麼好話＊，但是他卻非常佩服海頓。海頓被認為是交響曲和弦樂四重奏之父，因為他替這兩種音樂繫下堅實的基礎。莫札特說：「我創作四重奏的技巧都是向海頓學的。」

他把六首「弦樂四重奏」(K

387, K421, K428, K458, K464, K465) 獻給海頓，並且寫了一篇感人的獻詞。通常莫札特作曲的速度超快，比如說他只花一個半月就寫成他三首最偉大的交響曲：「降 E 大調第39 號交響曲」(K543)、「g 小調第40 號交響曲」(K550)和「C 大調第41 號交響曲」(K551)。但是為了這六首四重奏（後來通稱為「海頓」四重奏），他整整花了將近三年的時間，可見莫札特對這些

放大鏡

＊比如說，莫札特對克萊門蒂（Muzio Clementi，1752～1832 年）的批評就有失厚道。

克萊門蒂為義大利鋼琴家和作曲家，像莫札特一樣，也是個神童。貝多芬喜歡許多他所寫的鋼琴奏鳴曲。而他的一百首鋼琴練習曲集「朝聖進階」(Gradus ad Parnassum) 至今仍為許多鋼琴學生使用。

他曾經巡迴歐洲，挑戰各地鋼琴好手。1781 年聖誕節前夕，莫札特和克萊門蒂在維也納舉行音樂比賽，由當時的神聖羅馬帝國皇帝約瑟夫二世（Joseph II，1741～1790 年）擔任主持人兼裁判。考試題目為即興演奏、視譜能力和彈奏自己的作品。兩人勢均力敵，不分高下，於是皇帝宣布比賽結果不分勝負，兩人平手。

比賽後，克萊門蒂非常讚賞莫札特，但莫札特卻對克萊門蒂非常感冒，說克萊門蒂「沒有半點音樂美感和藝術品味，只是一架機器，是個騙子」。

作品的慎重和對海頓的敬愛！底下是他寫給海頓的獻詞：

給我親愛的朋友海頓：

　　一個父親在把兒子送入大千世界時，應該將他們託付給聲譽崇隆的好友保護和教導。

　　因此，我把這六個兒子送給你，我最聲名顯赫和最親愛的朋友。他們的確是我長期辛勞的成果，許多朋友的支持給我勇氣做這個努力，希望這個辛勞能稍有成就，也期待日後我能因為這些兒子而感到欣慰。

　　親愛的朋友，在你上次訪問首都（維也納）的時候，曾經對這些作品表示滿意。你的讚許深深鼓勵我把它們呈獻給你，希望你不會覺得它們完全不值一顧。請你慈愛的接納它們，並且當它們的父親、導師、朋友！

　　從此時此刻開始，我把對它

們擁有的權利讓渡給你，但是我請求你就像一個偏心的父親一樣容忍它們的瑕疵，並且請你把慷慨的友誼，繼續惠賜給那個非常珍惜它的人。

<div align="right">

你最忠誠的朋友

W. A. M. ＊

維也納

1785 年 9 月 1 日

</div>

這六首弦樂四重奏當中，最有名的是編號 K465，綽號「不協和音」的「C 大調弦樂四重奏」。這個綽號來自第一樂章一開始時，長達兩分鐘的不協和音。

第一樂章開始時節奏很慢，大提琴首先演奏低音的 Do，兩拍過後，中提琴加進來，拉出低音的降 La，一拍後第二小提琴拉出

放大鏡

＊ Wolfgang Amadeus Mozart 的縮寫。

降Mi音，最後，第一小提琴拉出高La音。請試著在鋼琴上彈出這四個音，然後想像類似這樣的「噪音」持續了兩分鐘之久，你就會瞭解為什麼這首曲子第一次公演時，聽眾以為抄譜的人把譜抄錯了，要不然就是莫札特瘋了！

　　海頓在聽了後面三首四重奏以後，對莫札特的老爸說：「在上帝面前，我要以一個誠實人的身分告訴你：你的兒子是我所認識以及聽到過的作曲家當中，最偉大的一個。他不但有品味，而且具備最高深的作曲知識。」那個時候，貝多芬十五歲，是海頓的學生。貝多芬可從來沒得到過海頓這麼高的讚美。

　　海頓曾兩次受邀到倫敦表演，在當地頗有聲望。他寫信告訴友人說：「莫札特是一位少有的、最偉大的天才。如果他比我

早到倫敦，我到那裡便會一無所獲，因為沒有其他音樂能勝過莫札特的作品！」

有一次，莫札特對海頓說：「我今天早上剛寫了一首曲子，和你打賭一打香檳酒你彈不來。」

海頓說：「少吹牛，把譜拿來！」

莫札特把譜放在琴架上，海頓開始彈。才彈沒幾個小節，海頓停住了。老天呀，這小鬼在搞什麼名堂？根據樂譜，我的右手要在琴鍵的最右邊彈那些高音，我的左手要在琴鍵的最左邊彈那些低音，可是還有一個音是在琴鍵正中央，無論用右手或左手都搆不著，怎麼彈？

海頓想了半天，只好放棄：「好，我認輸。你倒彈給我看看！」

莫札特笑嘻嘻的說：「看我的！一打香檳酒我贏定了！」他彈

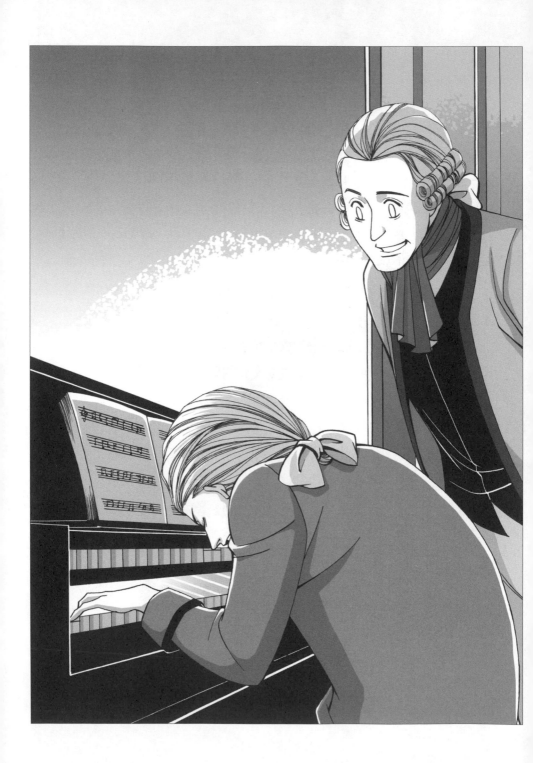

到海頓剛才停住的地方，用右手在琴鍵的最右邊彈高音，用左手在琴鍵的最左邊彈低音，然後，他低下頭去，用他的大鼻子彈了琴鍵中央那個音！

除了喜歡搞笑之外，這對忘年之交還有一個相同的地方：兩人都娶了心上人的姐妹。

莫札特追求過女高音阿洛依西亞，她嫌莫札特事業不穩定，嫁給一位演員兼畫家，後來莫札特娶了她妹妹康司坦策。

海頓瘋狂的愛上他年輕貌美的學生特來色，但是特來色決定出家當修女，最後海頓娶了她的姐姐安娜瑪莉亞。

13 惡搞大王

　　莫札特一生當中總共寫過四首法國號協奏曲，都是音樂會的經典。所有的法國號協奏曲當中，就數它們最常被演奏。你如果是個職業法國號演奏家，千萬別告訴別人說你不熟悉這些曲子：

　　「D大調第 1 號法國號協奏曲」(K412)；「降 E 大調第 2 號法國號協奏曲」(K417)；「降 E 大調第 3 號法國號協奏曲」(K447)；「降 E 大調第 4 號法國號協奏曲」(K495)。

　　雖然莫札特的經濟情況並不好，但這四首協奏曲並沒替他賺到一分錢。因為他不是接受客戶的委託而寫，而是寫了送給他的終身好友——頂尖的法國號手羅依特蓋伯。羅依特蓋伯的法國號

吹得一級棒，但是卻沒辦法靠它吃飯，只好向莫札特的老爸借錢在維也納開了一家小小的起士店。後來這起士店生意很好，他因而賺了不少錢。

「D大調第 1 號法國號協奏曲」雖然編號為第一號，其實是四首協奏曲中最後完成的 —— 它完成於 1791 年，也就是莫札特去世那一年。它只有兩個樂章，都是快板，有人認為莫札特只寫了第一樂章，第二樂章其實是由他的學生蘇斯麥爾在他死後所寫。

兩個樂章都非常悅耳動聽，難分高下，只要聽過一次，兩個樂章的旋律都會深植記憶，永遠不會忘記。看來名師出高徒，莫札特對這個學生應該很滿意。事實上蘇斯麥爾也替莫札特完成他最後的作品「安魂曲」(K626)（請看第 16 章）。

除了第 1 號協奏曲的這兩個

快板樂章外，第 2 號、第 3 號、第 4 號協奏曲的第三樂章（都是快板）也都輕快活潑，一聽難忘。

這四首協奏曲的慢板樂章中，最感人的非第 3 號協奏曲的第二樂章莫屬。莫札特把這一個樂章特別註明為「浪漫曲」。聽這個樂章有個訣竅：請你一定要把眼睛閉起來，然後耳朵仔細跟隨甜蜜的旋律在法國號和樂隊之間緩緩交替，好像情人之間的綿綿細語——

如果你是小朋友，請你想像你在媽媽懷裡，她正輕輕的搖你入眠。

如果你是年輕人，請你想像你正緊擁著你的情人，站在舞池中間，隨著音樂輕柔的擺動。

如果你是個「大人」，請你暫時忘掉工作、人事、財務、兒女的煩惱，就這五分鐘，讓自己

快樂的迷失在浪漫的旋律當中。

既然把這麼棒的作品送給好友，當然要在樂譜上面題些字啊！你認為莫札特會寫些什麼？

敬獻給　羅依特蓋伯　君
　　請不吝指教
　　願我們友誼永固
　　　　　愚友　莫札特　敬上

這像莫札特對哥兒們說話的口氣嗎？當然不像！羅依特蓋伯雖然大莫札特二十四歲，但莫札特對他可是瘋瘋癲癲，一點也不像對海頓那樣「敬老尊賢」（請看第 12 章）。

在第 1 號協奏曲的樂譜旁邊，莫札特寫了這些話來替好友打氣：

啊，你的蛋蛋乾掉了！
啊，你這個倒楣的混蛋！

來啊 —— 快點 —— 加油 —— 好
好幹 —— 勇敢點！
小驢子，你吹得像羊叫 —— 你
到底準備好了沒？天啊 —— 夠
了，夠了！

第 2 號協奏曲樂譜手稿的開頭，
有如下的獻詞：

沃夫岡・阿瑪迪斯・莫札特可
憐羅依特蓋伯這個驢子，公
牛，傻瓜
　　　　維也納， 1783 年 5 月 27 日

　　緊接著，在這個協奏曲的第
一樂章的第一頁，開宗明義的寫
著：「笨驢羅依特蓋伯。」之後，到
了一個特別困難的樂段，莫札特
很好心的鼓勵好友：「看你的囉，
蠢豬！」
　　莫札特沒在第 3 號和第 4 號
協奏曲寫上什麼「金玉良言」，

不過，他的第 4 號協奏曲卻故意搗蛋，用藍、紅、綠、黑四種顏色的墨水書寫，花花綠綠的一片，把羅依特蓋伯弄得糊裡糊塗，眼睛差點看成鬥雞眼。

這才是惡搞大王莫札特的本色！

14

乖兒子？

莫札特一生沒上過學，小時候他爸爸教他樂理、作曲、彈奏大鍵琴、算術、語言，是他的專任老師。後來，他以神童的身分在歐洲巡迴演出的時候，他爸爸四處設法結交王公貴族，尋求贊助和表演機會，並且在報上刊登音樂會廣告，這時他父親變成他的經紀人和公關。

長大後，父親成為莫札特事業上的顧問。李奧波德運用一切人事關係，積極的替莫札特在義大利、巴黎、薩爾茲堡、慕尼黑謀職；而莫札特也常在信裡和老爸討論有關音樂的事情，像他如何教學生作曲、彈鋼琴，他在貴族家裡開演奏會的情況，或者某種新式鋼琴的優點。

有時候，信的內容比較輕

鬆。比如說，1777年11月中，莫札特在曼海姆聽了一部歌劇，他寫信告訴李奧波德說：

在歌劇中男高音快死的時候，還慢慢的唱了一首好長、好長、好長的詠嘆調，尤其唱到最後幾句時，聲音之破真的教人受不了。我坐在長笛家溫德林旁邊，他一直喊說：「這太誇張了，哪有人要死了還唱歌唱這麼久的？」

我安慰溫德林說：「請稍微忍耐一下，我可以聽出來，他馬上就要死了。」

溫德林笑出來，說：「我也聽出來了。」

有時候，信的內容就比較「學術性」。1781年9月26日，莫札特寫信給他父親，說明他創作「後宮誘逃」（請看第10章）

時所用的技巧。好像一個魔術師無意中洩漏他的祕密，莫札特這封信對學音樂和欣賞音樂的人，都有非常大的幫助：

表現歐斯明憤怒那一段的音樂越來越強，在詠嘆調結尾時，速度變成極快板，不但速度不同，音樂的調性也變了。就像一個因盛怒而失去理智的人，把所有的禮貌和風度全部拋棄，音樂在這個時候也需要拋掉所有的禮貌和風度。

但是不管情緒有多麼暴烈，表現的手法絕不能令人不快。換句話說，即使是描述最恐怖場景的音樂，也應該娛樂聽眾，不可冒犯耳朵。

在貝爾蒙特的 A 大調詠嘆調中，我用兩把小提琴演奏八度音來代表他的心跳。音量漸強表示情緒越來越激動；而加了弱音器

的第一小提琴，則代表耳語和嘆息。

土耳其禁衛軍的合唱簡潔、活潑，正對維也納人的口味。

除了討論音樂以外，李奧波德和莫札特也會在書信裡面討論莫札特的事業和感情問題。

李奧波德也許真的非常愛莫札特，或者除了父子之愛外，也希望這個神童兒子能替他帶來財富和社會地位，他對於莫札特的生涯規畫所做的教誨，已經到了鉅細靡遺的地步。

他會告訴兒子哪些人可以交往，哪些人應該疏遠；哪裡工作機會比較多；不要遊手好閒；不要向人家借錢；年輕人應該對父母盡孝道，等等。

必要的時候，李奧波德也會採取自憐自艾的策略，讓莫札特有罪惡感。他為了要兒子節省，

使出兩個絕招。先是說：「我為了張羅你的旅費，弄得現在已經負債累累。」

如果這不奏效，就說：「我已經好久沒買新衣服了，出外都穿得非常寒酸。生活極端儉樸，都不敢有什麼娛樂。」

莫札特嚇死了，趕快回信表態說：「讀到您最近的來信，知道您出門都穿得這麼寒酸，我非常惶恐，眼淚不禁奪眶而出。親愛的爸爸，這絕對不是我的錯。我們在這裡已經盡量節省，吃住都不花錢了，我們還能怎樣呢！」

年輕的時候，莫札特在信裡面對父親非常恭敬，我們常常會看到像「你最聽話的兒子」，「我吻爸爸的手一億次」這類的字眼，他對爸爸的意見也都是百依百順，言聽計從。

可是到了 1778 年年底，莫札特即將離開巴黎（請看第 4 章）

返回奧地利時，父子之間的關係有了奇妙的變化。二十二歲的莫札特已經開始有自己的主見，不再是那個「最聽話的兒子」。

李奧波德好不容易替兒子在薩爾茲堡主教的宮廷謀到一個職位，莫札特在給他老爸的信上先是深情款款的說：「我不禁快樂得發抖，因為我想像自己已經在您懷裡了」，但緊接著馬上就提出他的條件：

除非大主教讓我每兩年旅行一次，否則我不能接受這個職位。要我回薩爾茲堡還有一個條件：我不想繼續拉小提琴，我已經不再是一個小提琴手，我要在大鍵琴上指揮樂團，並且伴奏詠嘆調。還有，我希望能得到宮廷樂長的契約，要不然我可能會做兩份工作，而實際上只領一份薪水。

莫札特在給父親的信裡經常說：「我痛恨薩爾茲堡！我希望能夠把那個地方忘得一乾二淨！」或者：「我討厭薩爾茲堡，在那裡音樂家的地位卑微，而且我沒辦法和朋友正常交往。」

有時我們不免懷疑，莫札特那麼不想回薩爾茲堡，是真的因為討厭那個地方，還是想「天高皇帝遠」，企圖擺脫父親的掌控？

形勢比人強，莫札特雖然不喜歡薩爾茲堡，但是別的地方並沒有合適的工作機會，所以他還是回到「痛恨」的地方，在大主教的宮廷裡擔任管風琴師。

大主教雖然知道莫札特是個音樂天才，但並不尊重他，而把他當個僕人對待。莫札特也討厭大主教的刻薄和短視，兩個人相處並不融洽。

1781 年春天，大主教帶領一

班隨從，包括莫札特，到維也納晉見皇帝。莫札特嫌大主教給的薪水太少，又不准他在維也納開音樂會賺外快，兩人正式決裂。大主教罵莫札特是他所知道最下流的人，是個流氓、惡棍、浪子。莫札特則準備辭職，要在維也納當個自由音樂家，不再受僱於任何人，完全靠作曲、開音樂會、家教維生。

莫札特把想法告訴父親，父親不准。莫札特回信說：

縱使我會成為一個乞丐，也絕不再替這種人工作。我請求你，請你幫助我，而不是阻擋我下這個決心。因為勸阻我是沒用的。

這是莫札特的「獨立宣言」。他果真不聽父親的勸阻，辭掉薩爾茲堡宮廷管風琴師的職

位，開始在維也納自食其力，成為一位自由音樂家。

莫札特對老爸不再那麼恭敬，有時老爸寫信來責罵時，他也會頂嘴：「在你的信裡，沒有一句話像是我父親的口氣！我看到了一位父親，但不是和藹可親的父親。」

或者變得不耐煩：「你好像認為我是個無賴或笨蛋。你不相信我，卻寧願相信小道消息。我在這裡要辛苦謀生已經夠困難了，請盡量不要給我令人不悅的信。」

莫札特在維也納時最先住在韋伯家。幾年前，他追韋伯的女兒阿洛依西亞沒追上，現在改追她的妹妹康司坦策。莫札特和康司坦策的事鬧得謠言滿天飛，連李奧波德在薩爾茲堡都聽到風聲。

老爸強烈反對兒子和康司坦策交往，莫札特先是矢口否認他

和康司坦策在談戀愛，然後在1782年7月27日對他老爸投下一顆震撼彈：

最親愛的爸爸，我請求您，同意我和康司坦策結婚。

表面上是在徵求父親的同意，可是實際上在李奧波德還沒來得及回信前，婚禮早就舉行了。

李奧波德對他這個當年「乖兒子」的叛逆一定非常生氣，也非常傷心；而莫札特好不容易掙脫老爸的「鐵腕」，一開始當然很開心：我不高興替主教工作就辭職！我想娶誰就娶誰！我的錢要怎麼花就怎麼花！你通通管不著！

有時，午夜夢迴，罪惡感會爬上莫札特的心頭。再怎麼說，他是父親。他的憂慮和嘮叨，主

要是為了我好，並不是為他自己。我為了自己的獨立和自由，傷害了最愛我，對我期望最深的人。這樣做，應該嗎？

1787 年夏天，李奧波德去世。同年，莫札特完成象徵意義非常濃厚的歌劇「唐・喬萬尼」(K527)＊。

這部歌劇的主角唐・喬萬尼是個情場浪子，到處調戲良家婦女。故事一開始，唐・喬萬尼想非禮一個女孩子。女孩的父親是個騎士長，聽到女兒的呼救立刻趕來，和唐・喬萬尼打鬥，結果反被唐・喬萬尼殺害。

唐・喬萬尼繼續為非作歹，最後被到處追捕，逃進墓園。他在墓園看到被他殺死的騎士長雕

放大鏡 ＊「唐・喬萬尼」是莫札特創作的偉大歌劇之一。其他著名的歌劇有「魔笛」（請看第 15 章）、「後宮誘逃」（請看第 10 章）和「費加洛婚禮」(The Marriage of Figaro, K492)。

像，不但沒有絲毫悔意，反而輕薄的邀請雕像共進晚餐。神奇的是，雕像居然答應了。

在歌劇結尾，騎士長的雕像來赴晚宴，他抓住唐・喬萬尼的手：

雕像：「回頭是岸，免得被打入地獄。你現在懺悔還來得及。」

唐・喬萬尼（一直想從雕像手裡掙脫，但是徒勞無功）：「我從不懺悔，你給我滾蛋！」

雕像：「那你就承受永恆的雷霆之怒。」

唐・喬萬尼：「滾開，你這陰間的妖魅！」

雕像：「你懺悔！」

唐・喬萬尼：「絕不！」

雕像：「你懺悔！」

唐・喬萬尼：「絕不！」

雕像：「你懺悔！」

唐・喬萬尼：「絕不！」

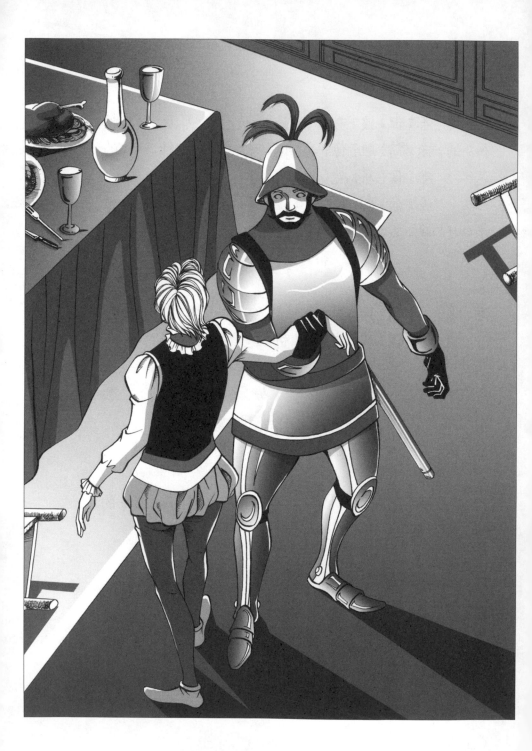

（熊熊的地獄之火從四面八方湧入，瞬間吞噬了唐‧喬萬尼）

在這部歌劇裡，至死不悔的唐‧喬萬尼是莫札特的象徵，而李奧波德則化身為騎士長的雕像，來控訴喜歡跳舞、打牌、打撞球、追女孩子、到處借錢的放蕩兒子。

兒子心裡也許有過痛苦的掙扎，可是桀驁不馴的個性使得他最後的回答是：「絕不懺悔！」*

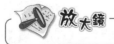

放大鏡 　　*這是我的解讀，不知道你的看法如何？

15

魔　笛

　　莫札特寫了許多偉大的歌劇，其中以神祕又搞笑的「魔笛」最受小朋友的喜愛。這部歌劇由多才多藝的劇院經理席克耐德自己寫歌詞，然後邀請莫札特譜曲。

　　席克耐德不但是個精明的生意人，也是個優秀的聲樂家、舞臺劇演員和劇作家。「魔笛」第一次公演時，他還飾演了那個超可愛的捕鳥人帕帕基諾。

　　「魔笛」是莫札特事業的巔峰，很可惜，初演兩個月後，他就去世了。這部歌劇因為老少咸宜，雅俗共賞，演出時場場爆滿，莫札特神氣得不得了，每天晚上都帶親友去觀賞，包括他的岳母，他七歲的兒子卡爾，他的好友法國號手羅依特蓋伯（請看

134

第 13 章），和那個據說毒死他的沙里耶律（請看第 16 章）。

什麼？你說你想知道「魔笛」到底有多好玩？嗯，讓我想想看……這樣好了，就請你當主角，好不好？

※　　　　　　※　　　　　　※

大蟒蛇、捕鳥人、夜之后、大祭司、魔笛、魔鈴。還有，王子和公主！這些就是莫札特歌劇「魔笛」(K620)的奇幻世界。不必再羨慕哈利波特或「魔戒」的佛羅多，此刻開始，你就是塔米諾王子或帕米娜公主！

天，突然暗下來，不知不覺，你已經進入夜之后的國度。

夜之后統治的國度，荒涼、神祕、又恐怖！散落荒野的巨石，像猙獰的怪獸，隨時準備把你吞噬；聳立的枯樹，枝椏幻化成惡魔的利爪，正要以閃電般的

速度從空中向下攻擊，把你抓去！

塔米諾王子一面高聲大喊：「救命，救命啊──」一面沒命似的狂奔。緊追在王子後面，是一條身體有千年古木那麼粗、長度等於千年古木高度的大蟒蛇！

大蟒蛇的眼睛像兩盞綠色的鬼火，吐出的蛇信有一公尺長，嘴裡還一直「嘶嘶」作響，噴出腥臭的毒氣。

塔米諾王子跑得太累，再加上過度恐懼，終於昏倒。此時，大蟒蛇飛奔而上，張開血盆大口，向王子的頭咬去！

突然空中傳來三聲嬌叱：「畜生休得放肆！」一條大蟒蛇瞬時間斷成四截。

三位夜之后的侍女提著血淋淋的劍站在昏倒的王子身旁，看到王子長得實在帥呆了，嘩！立

即都被電到，開始各懷鬼胎。

侍女甲說:「請兩位妹妹回去向夜之后稟報，姐姐在此照顧這個可憐人。」

侍女乙說:「不，這裡太危險，請姐姐、妹妹回去報告，讓我在此守著。」

侍女丙說:「我輩分最小，本來就應該替兩位姐姐效勞。請妳們趕快回去報告主人，我留在這裡就好。」

三個人爭了半天，沒有人肯讓步。最後沒辦法，大家一起氣呼呼的回去報告，誰都不准單獨留在這裡陪帥哥。

DoReMiFaSol!　　DoReMiFaSol!

一陣陣嘹亮而快速的排簫聲傳來，塔米諾王子慢慢醒過來。他先看到大蟒蛇的屍體，然後看到在大蟒蛇旁邊站了一隻有一個人那麼高的大鳥。王子心中暗暗叫苦:「我的天啊，死了一條大

蛇，來了一隻大鳥。我今天一定完蛋！」

那隻大鳥拿著一支排簫，背上背著一個簍子，居然開始唱起歌來*：

我是個捕鳥人，
快樂又逍遙。
在這個國度，
大名響叮噹。
我不但抓小鳥，
還會吹排簫。
天下小鳥都歸我，
快樂又逍遙。

唱著唱著，還吹起排簫：
DoReMiFaSol!　　DoReMiFaSol!
王子好不容易鬆了一口氣。

放大鏡 ＊這首著名的詠嘆調叫做「我是個捕鳥人」(Der Vogelfänger bin ich ja)，聽的時候，請留意輕鬆歡樂的旋律和排簫的聲音。

原來不是什麼妖魔鬼怪的大鳥，只是一個捕鳥人，為了引誘小鳥，把自己偽裝成一隻鳥的樣子。

他身上穿著全部用小鳥羽毛編織的衣服，頭上也戴著全由小鳥羽毛編織的帽子，帽子的前面還裝了一個大鳥嘴。再加上他把排簫吹得非常像鳥叫，看來很多小鳥真的會被騙上當，難怪他會臭屁說「天下小鳥都歸我」。

王子問捕鳥人：「先生，請問尊姓大名？」

捕鳥人說：「我叫帕帕基諾，你呢？」

塔米諾說：「我是塔米諾王子，剛才被這條大蟒蛇追得好慘。不曉得誰把牠殺了，救了我一命？」

帕帕基諾一聽對方是個王子，就開始吹牛不打草稿：「哎呀，王子殿下，你剛剛好險，如

果不是我救了你，你早被大蛇吃掉了。」

王子說：「原來大蟒蛇是你殺的？你不但是個大英雄，還是我的救命恩人！」說著向捕鳥人深深一鞠躬。

三個侍女剛好趕回來，聽到他們的對話。侍女甲對捕鳥人說：「帕帕基諾，你好大的膽子，竟然敢吹牛撒謊！」說著，用手對他的嘴巴一指，「嗤」的一聲，帕帕基諾的嘴巴立刻被一個大鎖鎖住，再也不能講話，只能「嗚！嗚！嗚！嗚！」求饒。

侍女甲拿出一幅肖像交給王子，說：「我們主人叫夜之后，這是她的千金帕米娜公主的肖像，請你收下。」

塔米諾王子看到像中少女的美貌，整個人被迷得神魂顛倒，有兩三分鐘都說不出話來。

最後他才回過神來，結結巴

巴問說:「請……請,請問,帕,帕,帕帕帕米娜,公主,現在……在在在哪裡?」

一聲巨雷!四周的高山被轟得傾頹塌陷,地面也像跌碎的蛋殼一般崩裂。眼前出現一座群星環繞的宮殿,宮殿最高處,坐著夜之后,目光凜然的俯視底下眾人。

三個侍女連忙跪下行禮說:「陛下!」

帕帕基諾早已被嚇得昏死過去。塔米諾也有些害怕,但是他強忍著心裡的恐懼,對夜之后鞠躬問安:「願陛下政躬康泰!」

夜之后對塔米諾說:「年輕人,不要怕。你純潔、聰明、勇敢,我很欣賞你。」

塔米諾說:「謝陛下!」

夜之后問道:「你喜歡我女兒帕米娜嗎?」

塔米諾回答:「啟稟陛下,臣

已深深愛上帕米娜公主！」

夜之后無限哀傷的說：「唉——，年輕人，很不幸，帕米娜被惡棍薩拉斯托綁架，至今生死未卜。一想到女兒，我的心就碎成千萬片。唉！」

塔米諾高聲說：「請陛下寬心，臣一定將薩拉斯托碎屍萬段，救出公主！」

夜之后露出欣慰的微笑：「年輕人，你如果真能救出帕米娜，我就把她許配給你。」

塔米諾興奮得一顆心差點跳出來：「謝陛下隆恩！」

夜之后和她的宮殿慢慢從空中消失。

侍女甲對著帕帕基諾一指，他立刻甦醒過來，嘴巴上的大鎖也不見了。

她說：「帕帕基諾，主人命令你陪伴王子去營救公主。在路上你要保護他，聽他的話，不准偷

懶，知不知道?」

帕帕基諾說:「知道了。但是路上會不會有危險啊?」

侍女甲拿出一串銀鈴給帕帕基諾，說:「當然會有危險，膽小鬼!這串銀鈴會保護你。」說完，她用手指用力戳了帕帕基諾的前額一下，罵道:「你如果膽敢再撒謊，我就用十個大鎖把你的大嘴巴鎖起來!」

帕帕基諾嚇得臉色發白，一點聲音都不敢吭。

侍女甲又拿出一枝笛子送給塔米諾:「王子殿下，這枝魔笛送給你。它有神奇的魔力，能讓你化險為夷。等下會有三個仙童來帶你們到惡棍薩拉斯托的城堡，祝你們好運!」

說完，三個侍女立刻消失了。

　　　　※　　　　　　　　※　　　　　　　　※

　　三個仙童領著王子和捕鳥人
來到薩拉斯托的城堡，王子對捕
鳥人說:「帕帕基諾，我們分開走
比較不會被壞人發現。你走那
邊，我走這邊。」

　　捕鳥人說:「遵命!」

※　　　　　　　※　　　　　　　※

　　城堡內有一間豪華的房間，
房間裡面一根超大的煙囪正在追
一個漂亮的姑娘。

　　大煙囪名叫莫諾斯塔托斯，
是個又高又壯的摩爾人。這摩爾
人超黑，白天像根移動的煙囪，
到了夜晚，只要他一走到外面，
嘩!馬上變成隱形人。

　　漂亮的姑娘就是帕米娜公
主，薩拉斯托雖然把她抓來，並
沒有虐待她，反而讓她住在舒適
的房間裡，每天吃香喝辣。莫諾
斯塔托斯負責看管公主，不讓她
逃出城堡，回到夜之后身邊。

莫諾斯塔托斯很色，老是想吃公主的豆腐。公主很氣，但是拿他沒辦法，只好隨時提高警覺，看到他鬼鬼祟祟走過來，就趕快跑。公主一跑，他就追。

捕鳥人這時走進房間，剛好和莫諾斯塔托斯撞個滿懷。兩人都被對方的長相嚇了一大跳，以為大白天看到鬼了。「媽呀！」「天呀！」兩人尖聲大叫，同時向相反的方向逃去。

過了好一陣子，捕鳥人躡手躡腳回到房間。沒看到大煙囪，倒是看到一個姑娘。再仔細一看，不就是肖像中的那個帕米娜公主嗎？

公主看到捕鳥人的樣子有點害怕，問他：「你是誰？」

捕鳥人說：「公主，請不要害怕。我是捕鳥人帕帕基諾，妳媽媽要塔米諾王子和我來救妳。」

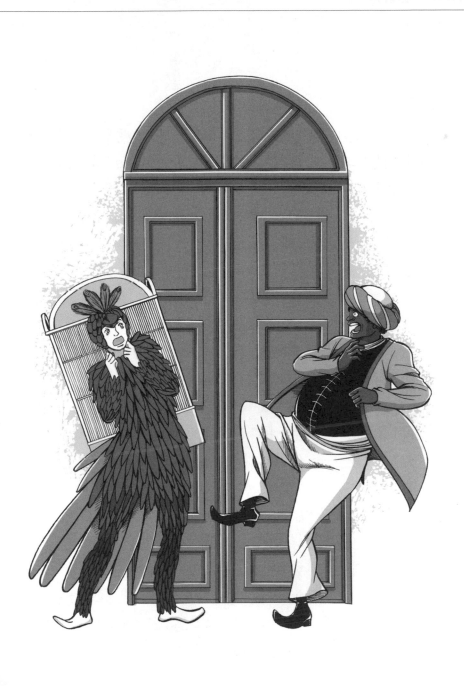

※　　　　　　※　　　　　　※

塔米諾王子來到智慧神殿的大門口，漆黑的神殿裡面走出一位身穿黑袍，法相莊嚴的高僧。

高僧問道：「來者何人？」

王子回答：「在下塔米諾王子。」

「王子來此有何貴事？」高僧又問。

「為了拯救被惡棍薩拉斯托劫持的帕米娜公主。」

高僧微微一笑，說：「王子所言差矣。薩拉斯托大祭司慈祥寬大，是一位萬民愛戴的長者和智者，何時變成一位大惡棍？」

王子脹紅了臉，大聲問道：「一個慈祥寬大的人，怎麼會綁架帕米娜公主？」

高僧說：「夜之后生性凶殘，胸襟狹隘，不僅喜怒無常，而且動輒殺人。大祭司為了不讓帕米

娜公主心靈被毒害，不得不出此下策。」

王子說:「你胡說！我才不相信！」

高僧說:「信不信由你，老僧言盡於此，告辭了。」說著，走入神殿中。

王子一個頭兩個大，事情怎麼會變成這樣？

夜之后，原先以為她是個女兒被綁架的可憐母親，其實是個無惡不作的妖婆？薩拉斯托，照夜之后的說法，是個劫持無辜小孩的恐怖分子，現在居然變成一個充滿愛心的大祭司？

這時，神廟裡面傳出一個莊嚴、低沉的聲音:「王子殿下，帕米娜公主很好，毫髮無傷，請放心。」

王子拿出魔笛，開始吹奏。美妙的笛音才出來，附近叢林裡的獅子、老虎、小鹿、大象、綿

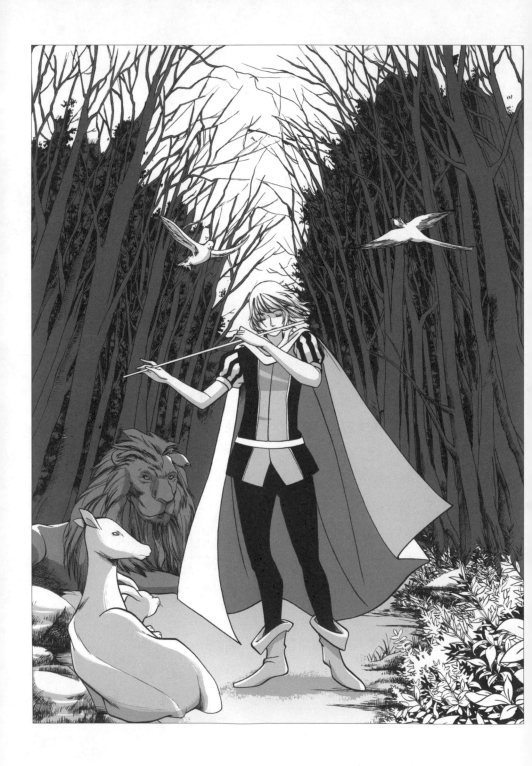

羊、長頸鹿、小鳥都慢慢聚集過來。牠們走到王子旁邊，靜靜站著欣賞他的演奏。王子一面吹魔笛，一面唱道＊：

神奇的笛音，
你真是法力無邊，
心愛的魔笛，你的演奏
令飛禽走獸都快樂。
只是帕米娜卻不知在何方？
（王子吹笛）
帕米娜！帕米娜！
請聽我呼喚！
我的呼喚，只是徒勞無功！
（王子再吹笛）
哪裡，啊，哪裡，
我才能找到妳？

放大鏡

＊在這首詠嘆調「神奇的笛音，你真是法力無邊」
(Wie stark ist nicht dein Zauberton) 裡，美妙的長笛旋律和王子的
男高音輪流唱和。曲子快結束時，你會聽到捕鳥人的排簫回應王子
的魔笛：DoReMiFaSol!　　DoReMiFaSol!

（王子吹笛）

（捕鳥人用排簫回應）

啊！那是帕帕基諾的排簫！

（王子再吹笛）

（捕鳥人再回應）

也許他已經看到帕米娜，

也許他們會一起來找我，

排簫聲使我知道她在何方！

　　等到王子的笛音停止，那些
動物才慢慢離開。王子匆匆忙忙
往排簫的方向奔去，準備和捕鳥
人會合。

※　　　　　　　※　　　　　　　※

　　莫諾斯塔托斯（記得那根會
走路的煙囪嗎？）帶著他的一群奴
隸追捕捕鳥人和帕米娜公主，眼
看就要追上。捕鳥人急死了，心
想:「這下死定了！被那根煙囪抓
到，一定沒命！」

　　危急之中，捕鳥人忽然想到

夜之后的侍女送他的魔鈴。「反正死馬當活馬醫，試試看吧！」

他掏出魔鈴，開始輕輕搖動。魔鈴發出清脆悅耳的「叮叮叮，鈴鈴鈴，叮叮叮，鈴鈴鈴」。說也奇怪，莫諾斯塔托斯和他的那一群奴隸馬上停下來，過了不久，居然一面「啦啦啦」唱歌，一面跳舞，跳著跳著就離開了。

※　　　　　　　※　　　　　　　※

一陣嘹亮的號角聲傳來，緊接著出現一輛由六隻獅子拉的車子，裡面坐著大祭司薩拉斯托。

眾僧侶齊聲歡呼：「薩拉斯托聖躬康泰！薩拉斯托萬歲！」大祭司薩拉斯托從獅車裡向大家揮手致意。

捕鳥人嚇得全身發抖：「完了，完了！走了一根黑煙囪，來了一個大惡棍！公主，我們怎麼

辦ㄅㄢˋ?」

帕ㄆㄚˋ米ㄇㄧˇ娜ㄋㄚˋ公ㄍㄨㄥ主ㄓㄨˇ說ㄕㄨㄛ:「看ㄎㄢˋ樣ㄧㄤˋ子ㄗˇ只ㄓˇ好ㄏㄠˇ實ㄕˊ話ㄏㄨㄚˋ實ㄕˊ說ㄕㄨㄛ了ㄌㄜ。」

說ㄕㄨㄛ著ㄓㄜ，公ㄍㄨㄥ主ㄓㄨˇ向ㄒㄧㄤˋ前ㄑㄧㄢˊ，對ㄉㄨㄟˋ著ㄓㄜ車ㄔㄜ子ㄗˇ裡ㄌㄧˇ的ㄉㄜ大ㄉㄚˋ祭ㄐㄧˋ司ㄙ深ㄕㄣ深ㄕㄣ一ㄧˋ鞠ㄐㄩˊ躬ㄍㄨㄥ:「請ㄑㄧㄥˇ原ㄩㄢˊ諒ㄌㄧㄤˋ我ㄨㄛˇ，並ㄅㄧㄥˋ不ㄅㄨˋ是ㄕˋ我ㄨㄛˇ要ㄧㄠˋ逃ㄊㄠˊ跑ㄆㄠˇ，而ㄦˊ是ㄕˋ莫ㄇㄛˋ諾ㄋㄨㄛˋ斯ㄙ塔ㄊㄚˇ托ㄊㄨㄛ斯ㄙ想ㄒㄧㄤˇ對ㄉㄨㄟˋ我ㄨㄛˇ非ㄈㄟ禮ㄌㄧˇ。」

大ㄉㄚˋ祭ㄐㄧˋ司ㄙ說ㄕㄨㄛ:「孩ㄏㄞˊ子ㄗˇ，不ㄅㄨˋ要ㄧㄠˋ怕ㄆㄚˋ，事ㄕˋ情ㄑㄧㄥˊ我ㄨㄛˇ都ㄉㄡ知ㄓ道ㄉㄠˋ。我ㄨㄛˇ要ㄧㄠˋ妳ㄋㄧˇ留ㄌㄧㄡˊ在ㄗㄞˋ這ㄓㄜˋ裡ㄌㄧˇ，是ㄕˋ為ㄨㄟˋ了ㄌㄜ保ㄅㄠˇ護ㄏㄨˋ妳ㄋㄧˇ，不ㄅㄨˋ是ㄕˋ要ㄧㄠˋ傷ㄕㄤ害ㄏㄞˋ妳ㄋㄧˇ。」

公ㄍㄨㄥ主ㄓㄨˇ說ㄕㄨㄛ:「但ㄉㄢˋ是ㄕˋ我ㄨㄛˇ想ㄒㄧㄤˇ念ㄋㄧㄢˋ我ㄨㄛˇ媽ㄇㄚ媽ㄇㄚ!」

大ㄉㄚˋ祭ㄐㄧˋ司ㄙ說ㄕㄨㄛ:「小ㄒㄧㄠˇ孩ㄏㄞˊ想ㄒㄧㄤˇ念ㄋㄧㄢˋ媽ㄇㄚ媽ㄇㄚ是ㄕˋ人ㄖㄣˊ之ㄓ常ㄔㄤˊ情ㄑㄧㄥˊ，我ㄨㄛˇ能ㄋㄥˊ理ㄌㄧˇ解ㄐㄧㄝˇ。很ㄏㄣˇ可ㄎㄜˇ惜ㄒㄧˊ妳ㄋㄧˇ媽ㄇㄚ媽ㄇㄚ為ㄨㄟˊ人ㄖㄣˊ心ㄒㄧㄣ術ㄕㄨˋ不ㄅㄨˋ正ㄓㄥ，作ㄗㄨㄛˋ惡ㄜˋ多ㄉㄨㄛ端ㄉㄨㄢ，妳ㄋㄧˇ如ㄖㄨˊ果ㄍㄨㄛˇ長ㄔㄤˊ期ㄑㄧˊ在ㄗㄞˋ她ㄊㄚ身ㄕㄣ邊ㄅㄧㄢ，心ㄒㄧㄣ靈ㄌㄧㄥˊ會ㄏㄨㄟˋ受ㄕㄡˋ到ㄉㄠˋ毒ㄉㄨˊ害ㄏㄞˋ。」

這ㄓㄜˋ時ㄕˊ莫ㄇㄛˋ諾ㄋㄨㄛˋ斯ㄙ塔ㄊㄚˇ托ㄊㄨㄛ斯ㄙ把ㄅㄚˇ塔ㄊㄚˇ米ㄇㄧˇ諾ㄋㄨㄛˋ王ㄨㄤˊ子ㄗˇ抓ㄓㄨㄚ進ㄐㄧㄣˋ來ㄌㄞˊ。公ㄍㄨㄥ主ㄓㄨˇ一ㄧˋ看ㄎㄢˋ到ㄉㄠˋ塔ㄊㄚˇ米ㄇㄧˇ諾ㄋㄨㄛˋ就ㄐㄧㄡˋ知ㄓ道ㄉㄠˋ他ㄊㄚ是ㄕˋ來ㄌㄞˊ營ㄧㄥˊ救ㄐㄧㄡˋ她ㄊㄚ的ㄉㄜ王ㄨㄤˊ子ㄗˇ，王ㄨㄤˊ子ㄗˇ也ㄧㄝˇ一ㄧˊ下ㄒㄧㄚˋ子ㄗˇ就ㄐㄧㄡˋ認ㄖㄣˋ出ㄔㄨ公ㄍㄨㄥ主ㄓㄨˇ，兩ㄌㄧㄤˇ人ㄖㄣˊ不ㄅㄨˋ

禁緊緊擁抱在一起。

莫諾斯塔托斯看得眼紅死了，用兩隻黑如木炭的粗手把他們掰開，罵道：「哼，少肉麻了！」

然後他跪在大祭司的車前，指著塔米諾王子說：「主人，這個小鬼帶了一隻怪鳥要來救公主，幸虧我眼明手快把他抓住。我的忠心耿耿——」

大祭司馬上接著說：「應該受到重賞。」

莫諾斯塔托斯磕頭如搗蒜說：「謝主人隆恩！謝主人隆恩！」

大祭司發令說：「來人！把這大色狼帶下去，重重打七十大板！」

莫諾斯塔托斯被拖走了，一路還求饒說：「主人，主人，我下次不敢了。」

公主心裡想：「這個薩拉斯托看起來並沒有媽媽說的那麼壞啊。」

　　大祭司薩拉斯托又說：「王子和公主，準備接受智慧神殿的試煉。如果通過試煉，你們便會成為人人尊敬的智者，而且可結為幸福的終身伴侶。」

　　※　　　　　　　　　※　　　　　　　　　※

　　帕米娜公主正在城堡的花園裡小睡，一陣巨響把她驚醒。夜之后突然現身，公主高興的撲過去，大叫：「媽媽！」

　　夜之后氣呼呼的雙手往前一擋，公主立刻被推倒在地。

　　夜之后說：「薩拉斯托是我的頭號敵人，妳居然相信他的話，想要背叛自己的母親！」

　　「媽媽，我沒有。」公主無限委屈的說。

　　夜之后露出惡毒的獰笑：「證明給我看！」說著丟了一把匕首在地上，說：「用這把匕首把薩拉斯托殺死，否則我再也不認妳這個

女兒！」

　　同時，夜之后唱了非常著名的詠嘆調「復仇的烈焰在我心中沸騰」＊：

復仇的烈焰在我心中沸騰，
死亡與絕望在我四周燃燒，
如果妳不殺死薩拉斯托，
妳就再也不是我女兒。
妳會永遠被驅逐，
永遠被遺棄，
所有的親情全部砍斷，
所有的親情全部丟棄、

放大鏡

　　＊「復仇的烈焰在我心中沸騰」　原文為 Der Hölle Rache kocht in meinem Herzen，是最著名的花腔女高音歌曲之一，在「妳就再也不是我女兒」一句，音高兩次飆到 F3，也就是比高音譜表最上面的譜線還要高八度的 Fa！難怪很少女高音敢嘗試這首詠嘆調。而在「所有的親情全部丟棄、砍斷」一句，光是一個「情」字就唱了 86 個音符。你看速度有多快，聲勢有多嚇人！

　　短短不到三分鐘的曲子，就有三段展現花腔技巧的高難度樂段。燦爛繽紛、千迴百轉的音符，將我們的心提吊到虛無飄渺的太空，好像永遠回不到地面。目眩神馳之際，我們問自己：「這真的是人聲嗎？還是魔音？」

砍斷，
如果妳不殺死薩拉斯托！
復仇之神，聽著！
請聽我這個母親的毒誓！

夜之后一唱完，「噗！」一聲就消失了。留下帕米娜公主掩面哭泣。

※　　　　　　　※　　　　　　　※

塔米諾王子和帕米娜公主進入「恐懼之門」，準備接受試煉。捕鳥人看到王子和公主的親熱模樣，想到自己還是孤家寡人，唱出著名的詠嘆調「一個小姑娘或是一個小妻子」＊：

一個小姑娘或是一個小妻子，

這就是帕帕基諾最想要的！
她溫柔體貼像隻小白鴿，
真是我天大的福氣！

　　試煉場出口在對岸，兩岸之間只有一條窄橋，橋底下是萬丈深淵。塔米諾王子和帕米娜公主必須經由窄橋走到對岸，才算通過試煉。

　　兩人才踏上橋不久，就聽到一聲震耳欲聾的「轟隆！」公主嚇得「啊！」大叫起來，差點跌下深淵。幸虧王子身手矯捷，伸手把她抓住。聲響過後，從深淵底下開始冒出滔天巨浪。

　　巨浪像成千上萬的大山一般洶湧而來，王子想到魔笛，趕快拿出來吹奏。笛音築起一道無形的堤防，護住王子和公主，過了不久，水終於慢慢退下。

　　突然，熊熊烈焰撲天蓋地席捲過來，王子和公主的衣服開始

起火！王子急忙吹奏魔笛，空氣一下子變得冰寒徹骨，火焰慢慢變小，然後完全消失。

王子和公主走過窄橋，到達出口，發現薩拉斯托在那裡等著。

薩拉斯托說：「恭喜你們通過水火的試煉！從現在開始，你們正式成為智慧神殿的使者，也是我深深祝福的夫妻！」

薩拉斯托也賜給捕鳥人帕帕基諾一個活潑可愛的妻子，名叫帕帕基娜。兩人歡天喜地，唱了一首輕鬆搞笑的二重唱「帕－帕－帕……」：

帕帕基諾：帕－帕－帕－帕－帕
　　　　　－帕－帕帕基娜！
帕帕基娜：帕－帕－帕－帕－帕
　　　　　－帕－帕帕基諾！
帕帕基諾：妳真的是我的嗎？
帕帕基娜：我真的是你的。

帕帕基諾：那妳是我心愛的小妻
子。

帕帕基娜：那你是我最親愛的老
公。

合：如果老天願意恩賜
愛的結晶，
心肝寶貝，
我們鐵定樂翻天！

帕帕基諾：先來個小帕帕基諾！

帕帕基娜：再來個小帕帕基娜！

帕帕基諾：再來個小帕帕基諾！

帕帕基娜：再來個小帕帕基娜！

合：帕帕基諾！帕帕基娜！
帕帕基諾！帕帕基娜！
好多好多的帕帕基諾和帕帕
基娜，
圍繞我們的膝前，
讓我們樂翻天！

　　　※　　　　　　　※　　　　　　　※

演完「魔笛」，好累喔。但
是你還不能休息，因為有一個爆

紅的電視節目，正等著你去主
持。快跑！

16

終　曲

獨家專訪莫札特

　　你是「超時空電視公司」的名主播，主持每週六黃金八點檔的「談古說今」節目。在這個節目裡，你用「超時空電視攝影機」訪問古今中外的名人。上星期你訪問了哈利波特（沒錯！小說裡面的人物也是你訪問的對象），這星期你要訪問 250 年前出生在奧地利的大音樂家莫札特。

主持人（以下簡稱主）：各位觀眾晚安！歡迎收看我們「談古說今」的節目。今天我們很榮幸邀請到著名的音樂家莫札特先生接受我們的訪問。莫札特先生你好！

莫札特（以下簡稱莫）：主持人好！各位觀眾朋友好！

主：2006 年是你出生兩百五十週

年紀念，全世界各地都舉行慶祝活動，演出你的作品。喜歡嗎？

莫：當然喜歡啊！你看薩爾茲堡、維也納、布拉格、巴黎、倫敦、紐約、多倫多、雪梨、臺北、東京、上海都在演奏我的作品，那感覺真的超開心！我比你們的周杰倫、張學友還神氣吧？不過，唉，不說也罷！

主：怎麼啦？

莫：唉，我在想，如果我活著的時候有像現在這麼多粉絲，版稅的收入一定很可觀，我就不必厚著臉皮寫那麼多信向朋友借錢了。

主：你不是時常應邀到貴族家表演嗎？收入應該很不錯啊。

莫：那些貴族整天吃喝玩樂，根本不知道民間疾苦。時常我表演完，他們給我的不是

錢，而是金錶。他們根本沒想到我付房租、買衣服、吃飯、旅行需要的是錢，不是錶！有一次我總共擁有五隻金錶。

主：太離譜了。

莫：所以有一陣子我想在褲子兩邊各縫一個錶袋，每當要拜訪大人物的時候，我就帶著兩隻錶。這樣強烈的暗示，他們應該再也不會給我錶了。

主：不過，事情好像不是這麼簡單吧？你活著的時候接受委託作曲，開音樂會，教學生，收入並不少啊。問題可能出在你不太會理財，所以時常賺一塊，花三塊。你如果活在 21 世紀，我看也是個卡奴。

莫：喂！你對來賓講話很不給面子耶！

主：對不起，我沒有惡意，只是實話實說而已。說到卡奴，有些信用卡公司有時會把你的音樂用在他們的電視廣告上。介不介意？

莫：我一點都不介意。事實上他們是在免費替我的音樂，或者古典音樂打廣告，我感激都來不及呢！古典音樂的聽眾越來越少，我很擔心。所以任何能夠把古典音樂介紹給一般大眾的機會，我都很支持。

主：比如說，電影……

莫：對，電影的效力真是超強。你問人家說:「聽過莫札特的『C大調第21號鋼琴協奏曲』(K467)嗎?」可能很多人會搖搖頭。可是你如果把這首曲子的第二樂章播放出來，這些人就會睜大眼睛，猛點頭說:「聽過！聽過！它就是

瑞典電影『鴛鴦戀』的插曲。」或者有些人會說:「它不就是 007 電影『海底城』的插曲嗎?」

主：這個樂章實在太美了，我每次聽了都想哭。

莫：這表示你還有點人性，嘿嘿。

主：不要太跩，有些江蕙的歌我聽了也想哭。不過，你能夠不費吹灰之力，寫出那麼多動聽的曲子，算你行。

莫：什麼叫「不費吹灰之力」？我最氣人家說我作曲很輕鬆，那是外行人的說法！首先，你不知道我多努力研究其他音樂大師的作品！其次，我一開始作曲，就是二十四小時不停工，無論吃飯、睡覺、散步、騎馬、打撞球、跳舞，腦子裡都想著樂曲的事情，想到大腦都快

爆了 —— 剛剛聽導播說你寫文章？

主：偶爾塗塗鴉，打發無聊歲月。

莫：別酸了。你知道文章最高的境界就是讀起來很舒服，但是完全看不出作者努力的痕跡。作曲也一樣，一條旋律，你聽了第一句，自然而然就會哼第二句，那才是最棒的旋律，也是作曲者最難達到的目標。他要花多少心血，才能得到那條聽起來「渾然天成」的旋律？從你對作曲膚淺的看法，我看你的文章大概也寫得不怎麼樣。

主：請大師多多指教。

莫：有些事情，看起來簡單，其實很難。

主：像你的「C大調鋼琴奏鳴曲」(K545) ？

莫：沒錯，我雖然說它是「為初學者而寫的小鋼琴奏鳴曲」，很多小孩子只要學了幾年鋼琴就可以彈這首曲子，但是很多鋼琴家還是彈不好。

主：到底困難在哪裡？

莫：表情。這首奏鳴曲音符的數目不多，技巧並不難，所以連小孩子都可以彈。但是，只有真正的大師才能夠彈出第一樂章纖細而純真的喜悅，第二樂章帶有一點渴望的哀傷，和第三樂章生氣蓬勃的歡樂。

主：難怪著名的鋼琴家舒納伯要說：「莫札特的鋼琴奏鳴曲對小孩子太容易，對大人太難。」

莫：你現在說話比較上道了。

主：嗯，好說，好說。你和你的雇主，薩爾茲堡的大主教，

好像相處得不太好？

莫：說到那個老傢伙，我就火冒三丈！他對我簡直像對待奴隸一樣，實在欺人太甚。你知道他帶著我們到維也納出差的時候，他安排我在哪裡吃飯？

主：該不是麥當勞吧？

莫：你少土了，那時哪來的麥當勞！他叫我和僕人、廚師在廚房一起吃飯！兩個僕人坐首位，我很榮幸，坐在兩個廚師之上。

主：所以你就辭職了？

莫：吃飯的事，加上其他一大堆烏糟事，讓我看出來跟著大主教不會有前途，所以我就不幹了。遞辭職書的時候，大主教的助理阿科伯爵，不但把我推出門外，居然還踢了我的屁股。真是混蛋！

主：聽起來是蠻委屈的喔。我們

的天王巨星旅行的時候，都
是住總統套房，餐餐吃得像
國宴，還帶了一大票保鏢、
助理。

莫：看起來我是早生了兩百五十
年。

主：也不見得。我們天王巨星的
歌，你不一定就唱得來。

莫：這倒是真的。

主：因為你是個大天才，又英年
早逝，所以有很多關於你去
世的傳聞。

莫：我都聽說了。

主：你真的認為委託你寫「安魂
曲」(K626)的黑衣人是死神派
來的使者嗎？

莫：胡說八道！他……

主：呃，不好意思，大師，我們
是個闔府觀賞的節目，有很
多小朋友在看，過分辛辣的
語言恐怕不適合。

莫：那個委託人根本不是什麼黑

衣人，更不是死神的使者。他其實是瓦色格伯爵的管家。你電影看太多了！

主：瓦色格伯爵為什麼要委託你寫「安魂曲」？

莫：因為他太太在那年春天過世，他想開個音樂會演奏「安魂曲」紀念她，並且號稱曲子是他所作。可是他不會作曲，所以只好找我當槍手。

主：好像有點低級喔。

莫：那時候還沒有版權法，有些附庸風雅，有錢但沒才華的貴族常幹這種事。音樂家看在錢的分上，也就睜一隻眼閉一隻眼。

主：聽說你是被沙里耶律毒死的？

莫：這個傳聞由來已久。先是俄國的文學家普希金用這個故事為題材寫了一個劇本叫

「莫札特與沙里耶律」，後來俄國音樂家雷姆斯基‧科薩可夫根據普希金的劇本寫了一部同名的歌劇。到了1984年，電影「阿瑪迪斯」得到奧斯卡金像獎，我就知道沙里耶律這個黑鍋揹定了。

主：你是說沙里耶律是冤枉的？他並沒有毒死你？

莫：我和沙里耶律的交情其實不錯。他有一個情婦，他們常常邀請我到他家吃飯。我也禮尚往來，在「魔笛」公演時，特地用私人馬車請他們去觀賞。沙里耶律坐在包廂裡看得非常仔細，一直大聲叫說「Bravo!」，就是「好耶！」或「讚！」的意思。在我死後，他還成為我小兒子法朗茲的老師。他那時是國王面前的大紅人，有名有錢又

有勢，根本不擔心我搶他的飯碗，何必害我？所以我說你電影看太多了。

主：今天非常高興，能夠聽到莫札特大師親口為我們解開兩個世紀之謎，真是獲益良多。謝謝大師，也謝謝各位聽眾。下週同一時間，我們要同步連線訪問射日的后羿，和他逃跑到月亮的老婆——嫦娥，請大家準時收看。謝謝，再會！

莫札特 小檔案

1756 年	1 月 27 日，出生於薩爾茲堡。
1761 年	創作第一首作品「G 大調小步舞曲」(K1)。
1762 年	與家人離開薩爾茲堡，前往維也納，展開將近十年的旅行演奏生涯。10 月 13 日，受召進入熊布侖宮，於瑪莉亞·特立莎女王面前演奏，技驚四座，留下神童美名。
1763 年	莫札特一家在歐洲各地巡迴演出數年，包括法國、英國、阿姆斯特丹、布魯塞爾、法蘭克福等。
1770 年	與父親抵達義大利羅馬。在西斯汀教堂聽到樂譜不外傳的義大利作曲家阿雷格裡所作的「求主垂憐」後，憑記憶將整首九聲部合唱曲正確無誤的寫下來。其後被教宗召見，冊封為金馬刺騎士。同年夏天到達波隆納，向馬提尼學習對位法，並經由其推薦，成為波隆納愛樂學會有史以來最年輕的會員。
1776 年	受聘為薩爾茲堡大主教的首席小提琴手和風琴手。
1778 年	在母親陪同下，第三度抵達巴黎，卻因「神童」光環褪去而備受冷落。完成「D 大調第 31 號交響曲」(K297) 並首演成功。7 月 3 日，母親病逝。在極度悲痛中，寫下「a 小調鋼琴奏鳴曲」(K310)。

1781 年	遷居維也納，與海頓成為忘年之交。至 1782 年間，依法國童謠「媽媽，讓我告訴妳」而創作了「小星星變奏曲」(K265)。創作歌劇「後宮誘逃」(K384)。
1782 年	與康司坦策結婚，從此定居維也納。創作「G 大調第 1 號海頓四重奏」(K387)。
1783 年	創作「降 E 大調第 2 號法國號協奏曲」(K417)、「d 小調第 2 號海頓四重奏」(K421)、「降 E 大調第 3 號海頓四重奏」(K428)、「A 大調鋼琴奏鳴曲」(K331)。
1784 年	「第 17 號 G 大調鋼琴協奏曲」(K453) 首演成功。創作「降 B 大調第 4 號海頓四重奏」(K458)。
1785 年	創作「A 大調第 5 號海頓四重奏」(K464)、「C 大調第 6 號海頓四重奏」(K465)。
1786 年	創作「降 E 大調第 4 號法國號協奏曲」(K495)。
1787 年	父親去世。完成歌劇「唐·喬萬尼」(K527)、「音樂笑話」(K522) 等作品。至 1788 年間，創作「降 E 大調第 3 號法國號協奏曲」(K447)。
1788 年	創作「降 E 大調第 39 號交響曲」(K543)、「g 小調第 40 號交響曲」(K550)、「C 大調第 41 號交響曲」(K543)。
1789 年	健康狀況急遽惡化。
1790 年	歌劇「女人皆如是」(K588) 首演。
1791 年	創作「D 大調第 1 號法國號協奏曲」(K412)、歌劇「魔笛」(K620)、「安魂曲」(K626)。12 月 5 日，病逝於維也納，年僅 35 歲。

獻給孩子們的禮物

「世紀人物100」

訴說一百位中外人物的故事

是三民書局獻給孩子們最好的禮物！

- ◆ 不刻意美化、神化傳主，使「世紀人物」更易於親近。
- ◆ 嚴謹考證史實，傳遞最正確的資訊。
- ◆ 文字親切活潑，貼近孩子們的語言。
- ◆ 突破傳統的創作角度切入，讓孩子們認識不一樣的「世紀人物」。

國家圖書館出版品預行編目資料

搞怪神童：莫札特 / 李寬宏著;十三月繪.－－初版四
刷.－－臺北市：三民，2016
面；　公分.－－(兒童文學叢書 / 世紀人物100)

ISBN 978–957–14–4957–9　(平裝)

1.莫札特(Mozart, Wolfgang Amadeus, 1756–1791)
2.傳記 3.通俗作品

910.99441　　　　　　　　　　　　　　96025466

© 　搞怪神童：莫札特

著 作 人	李寬宏
主　　編	簡　宛
繪　　者	十三月
發 行 人	劉振強
著作財產權人	三民書局股份有限公司
發 行 所	三民書局股份有限公司
	地址　臺北市復興北路386號
	電話　(02)25006600
	郵撥帳號　0009998–5
門 市 部	(復北店) 臺北市復興北路386號
	(重南店) 臺北市重慶南路一段61號
出版日期	初版一刷　2008年1月
	初版四刷　2016年2月修正
編　　號	S 782060

行政院新聞局登記證局版臺業字第〇二〇〇號

有著作權·不准侵害

ISBN　978–957–14–4957–9　　(平裝)

http://www.sanmin.com.tw　三民網路書店
※本書如有缺頁、破損或裝訂錯誤，請寄回本公司更換。